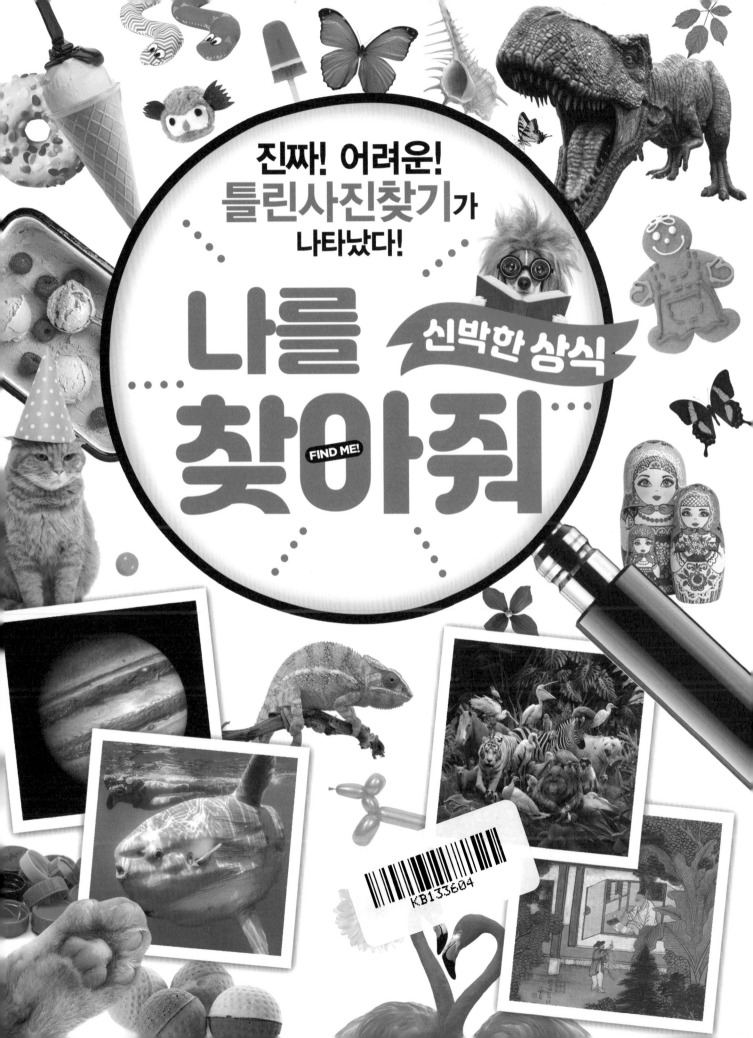

진짜! 어려운!
틀린사진찾기가
나타났다!

신박한 상식

나를
찾아줘
FIND ME!

사진 출처

6~11p, 14~19p, 24~33p, 36~39p,
44~49p, 52~53p, 56~59p
© Getty Images / 게티이미지코리아

12~13p, 50~51p
© NASA, ESA and the Hubble Heritage Team

사용한 사진은 다음과 같습니다.

20~21p | 척재제시

OPEN

본 저작물은 '마리앤미'에서 '2021년' 작성하여
공공누리 제1유형으로 개방한 사진을 이용하였으며,
해당 저작물은 '국립중앙박물관(www.museum.go.kr)'에서
무료로 다운 받으실 수 있습니다.

사용한 사진은 다음과 같습니다.

20~21p | 백자 청화 파초 무늬 접시, 백자 청화 파초 무늬 부채 모양 연적
34~35p | 까치호랑이
42~43p | 「운현」이 새겨진 백자 청화 넝쿨 무늬 항아리

진짜! 어려운! 틀린사진찾기가 나타났다!

나를 찾아줘 신박한 상식

1판 1쇄 인쇄 2021년 1월 4일
1판 1쇄 발행 2021년 1월 8일

발행처 마리앤미
발행인 김가희
기획 및 편집 편집부
교정 박주란

등록 2020년 12월 1일(제2020-000053호)
전화 032-569-3293 **팩스** 0303-3445-3293
주소 22698 인천 서구 승학로506번안길 84, 1-501
메일 marienmebook@naver.com
블로그 blog.naver.com/marienmebook

ISBN 979-11-972861-1-7
　　　979-11-972861-0-0(세트)

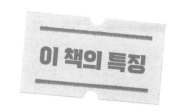

너무 쉬운 건 재미없죠?

여기! 진짜 어렵고, 재미있는 틀린사진찾기가 나타났습니다.

《나를 찾아줘》 시리즈는 지금까지 만났던 틀린그림찾기와 전혀 다른

놀라운 퀄리티를 자랑합니다. 수준 높은 사진과 그림을 엄선하여 정성껏

하나하나 숨겨놓은 페이지들은 궁금증과 함께 지적 승부욕을 자극할 것입니다.

너무 어려울 것 같아 한숨부터 나온다고요? 그럴 때는 편안한 마음으로

그림과 사진을 감상해보세요. 재미있고 흥미로운 상식과 함께 즐기는

아름다운 사진과 그림들은 작은 힐링과 즐거움을 선사할 것입니다.

어린아이부터 학생, 직장인, 그리고 부모님까지. 친구와 함께, 가족과 함께,

또 조용한 혼자만의 시간에도 놀라운 지적 탐험을 경험해보세요.

신기하고 재미난 상식, 화려하고 아름다운 사진과 그림들에

몰두하는 동안 우뇌와 좌뇌가 모두 활성화되어

창의력, 집중력 향상은 물론 성취감까지 선사할 것입니다.

마음에 드는 사진이나 그림은 인테리어에 활용해보세요.

자, 이제 즐거운 도전을 시작해볼까요?

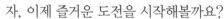

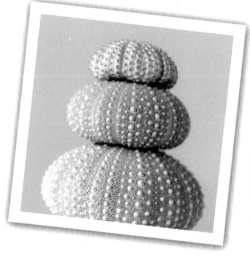
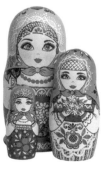

더 재미있게 즐기기!

컬러 펜을 이용하면 더욱 효과적입니다.

또 포스트잇을 활용하여 틀린 곳을 표시했다가 떼어내면

여러 번 즐길 수 있습니다. 친구들과 팀을 나누어

어느 팀이 더 많이 찾는지 게임으로 즐길 수도 있습니다.

팀별로 색깔이 다른 포스트잇으로 구분하여 붙여주세요.

마음에 드는 그림은?

정답을 다 찾은 사진이나 그림은 깔끔하게 잘라 액자에 넣거나

벽에 붙여 인테리어용으로 활용해도 훌륭합니다.

차례

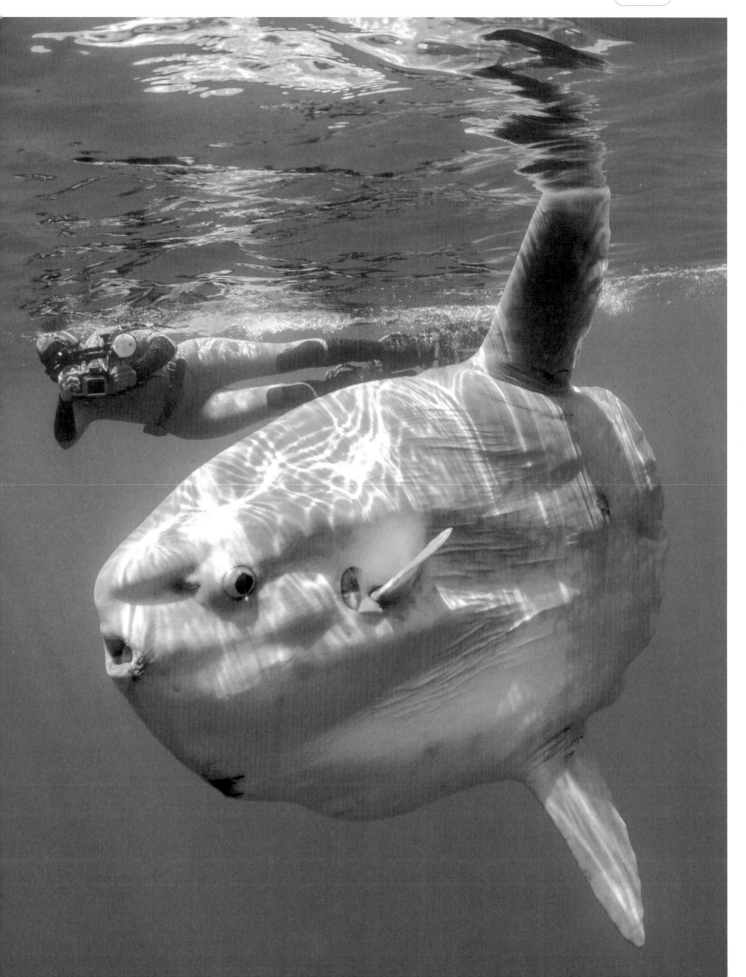

개복치는 태평양이나 온대 해역에 고루 분포하는 몸길이 2~4m, 몸무게 1,000kg 이상의 대형 물고기입니다. 덩치와 다르게 온순하고 움직임이 느려서 다른 물고기의 먹이가 되는 일이 많습니다. 또한 3억 개가량의 알을 낳지만 안타깝게도 살아남는 것은 한두 마리일 정도로 생존율도 낮습니다. 별사탕 모양의 작은 개복치의 새끼는 스트레스에 취약해 조그만 자극에도 안타깝게도 대부분 죽어버립니다.

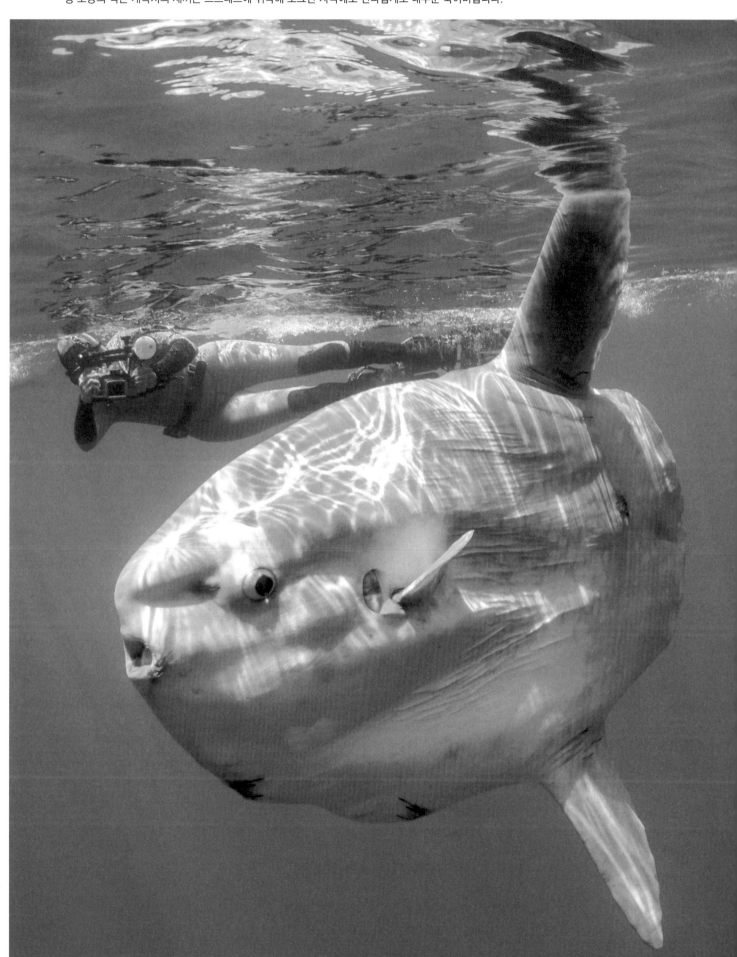

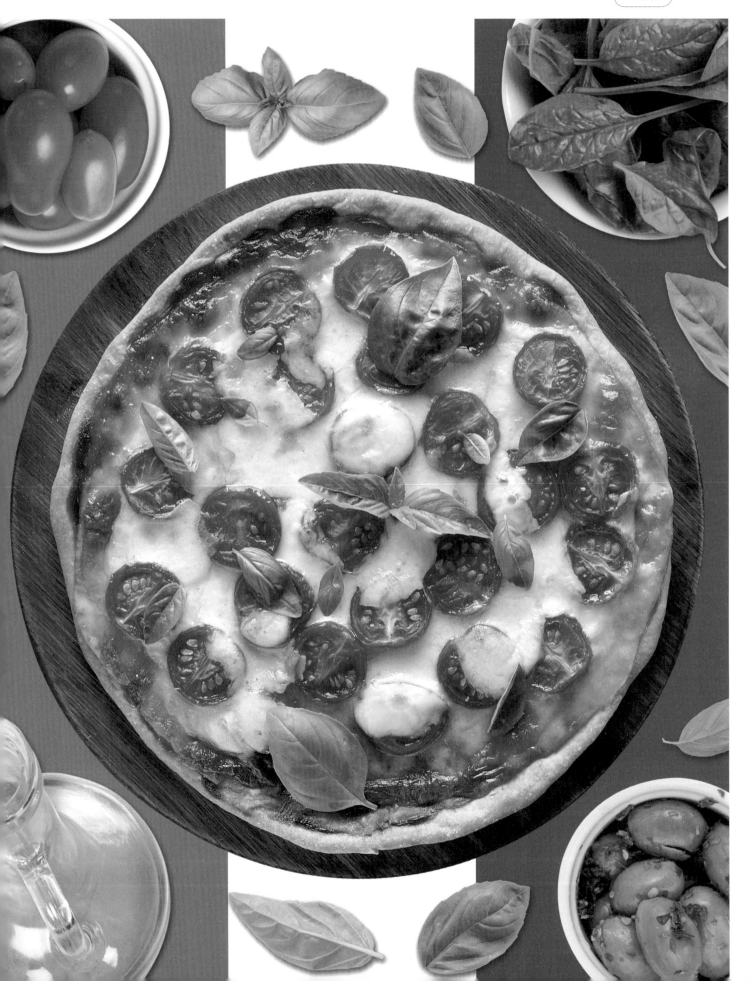

피자의 종류 중 많은 사랑을 받는 마르게리타 피자는 과거 나폴리를 방문했던 이탈리아의 마르게리타 왕비를 위해 만든 피자입니다. 피자를 만든 요리사는 왕비에게 경의를 표하기 위해 토핑으로 이탈리아 국기의 색으로 쓰이는 붉은색(토마토), 초록색(바질), 흰색(치즈)을 사용하였고 왕비는 이 피자를 굉장히 마음에 들어 했습니다. 덕분에 이 피자의 이름은 마르게리타 피자라 불리게 되었습니다.

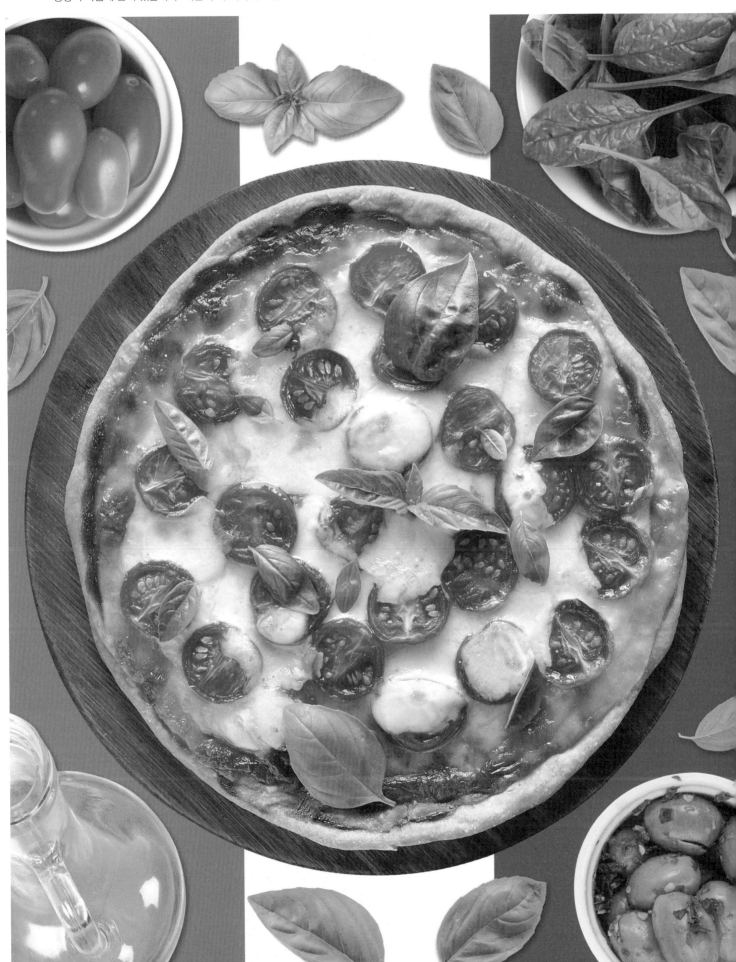

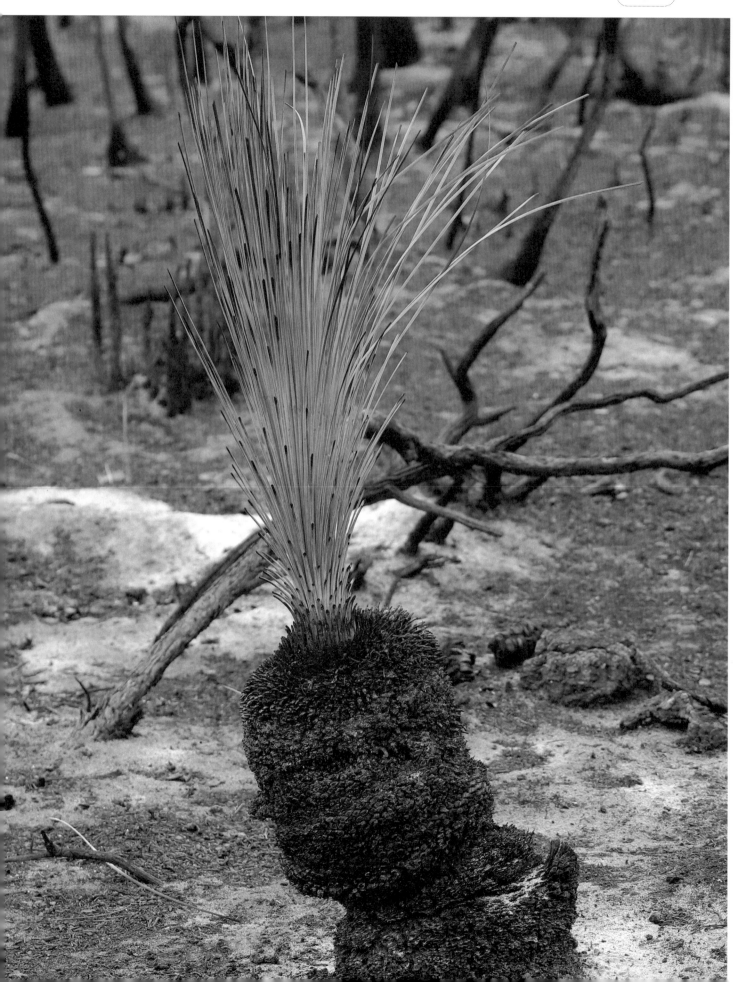

그래스트리는 호주에서 자생하는 길게 뻗은 풀처럼 보이는 잎을 가진 식물입니다. 독특한 생김새 덕분에 'grass tree'란 이름도 얻게 되었습니다. 건조한 호주 날씨에 완벽히 적응한 그래스트리는 불이 나면 신기하게도 휘발성분을 가지고 있는 잎만을 태우는데, 그때 나오는 에틸렌 가스로 성장을 촉진해 꽃을 피웁니다.

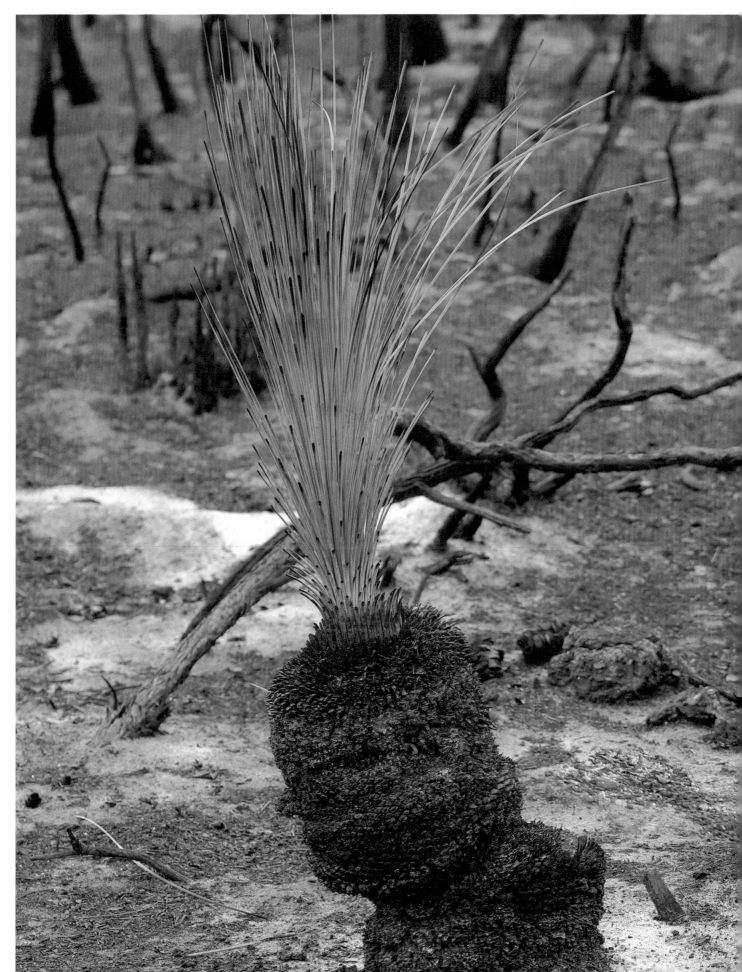

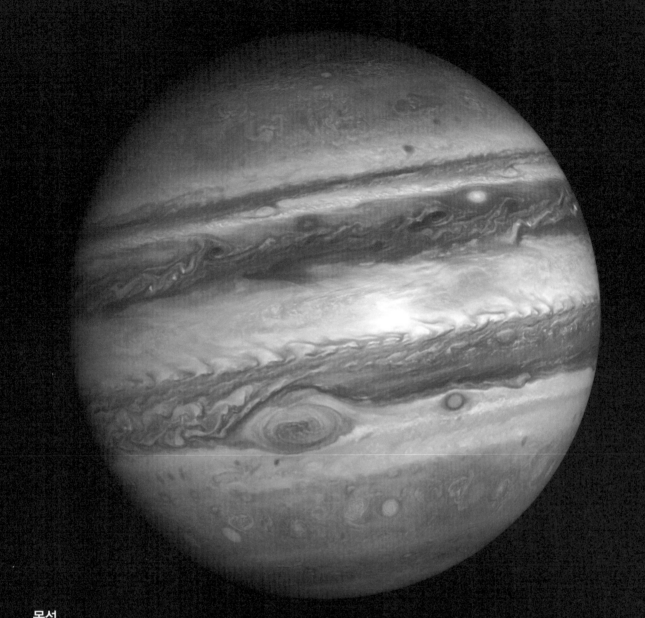

목성

태양계 행성 중 다섯 번째 위치하며 가장 큰 행성입니다.(지구의 1,300배)

목성은 수소, 헬륨 등의 가벼운 원소로 구성된 기체형 행성입니다. 덩치만큼 중력이 세서 붙잡고 있는 위성의 수만 해도 79개나 됩니다.

이 중 가장 대표적인 위성이 갈릴레오 위성이라 불리는 이오, 유로파, 가니메데, 칼리스토입니다.

목성의 아랫부분에 보이는 큰 점은 지구 크기의 3배나 되는 대적점(대폭풍)입니다. 이 폭풍은 300년 넘게 지속되고 있습니다.

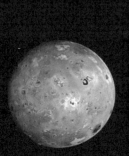

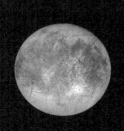

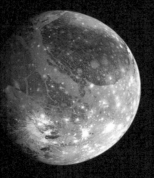

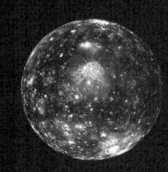

이오 **유로파** **가니메데** **칼리스토**

토성의 여섯 번째 위성인 엔셀라두스를 관측하던 과학자들은 깜짝 놀랐습니다. 얼음으로 뒤덮인 지표면에서 간헐천(온천)이 솟아올랐기 때문입니다. 이는 생명체의 존재 가능성을 시사하는 큰 사건이었습니다. 목성의 위성 중 하나인 유로파에도 간헐천을 포착했는데 이는 지표면 얼음 속의 물이 조석력에 의해 온도 차로 생긴 틈 사이로 솟아오르는 것으로 추정하고 있습니다.

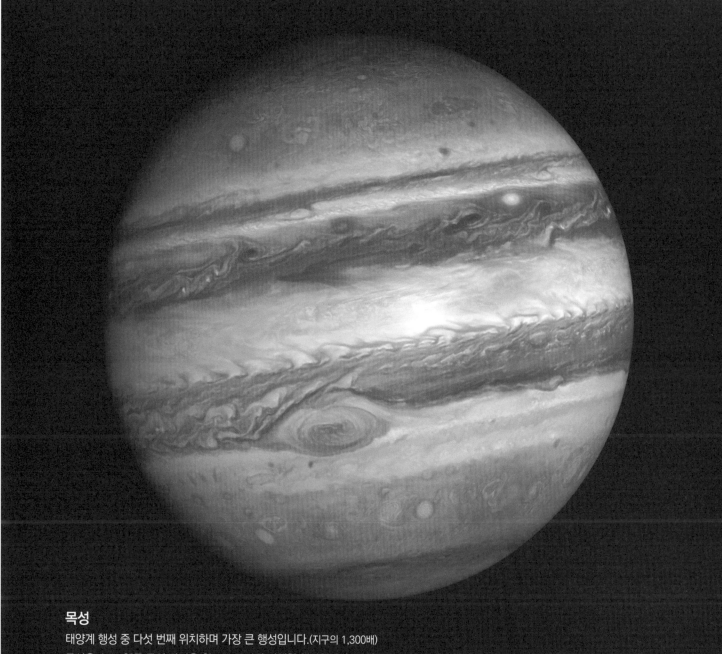

목성

태양계 행성 중 다섯 번째 위치하며 가장 큰 행성입니다.(지구의 1,300배)

목성은 수소, 헬륨 등의 가벼운 원소로 구성된 기체형 행성입니다. 덩치만큼 중력이 세서 붙잡고 있는 위성의 수만 해도 79개나 됩니다.

이 중 가장 대표적인 위성이 갈릴레오 위성이라 불리는 이오, 유로파, 가니메데, 칼리스토입니다.

목성의 아랫부분에 보이는 큰 점은 지구 크기의 3배나 되는 대적점(대폭풍)입니다. 이 폭풍은 300년 넘게 지속되고 있습니다.

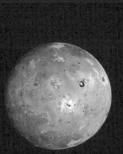

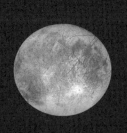

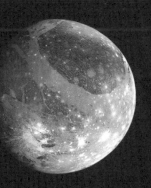

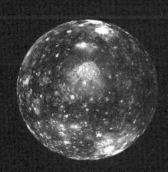

이오 유로파 가니메데 칼리스토

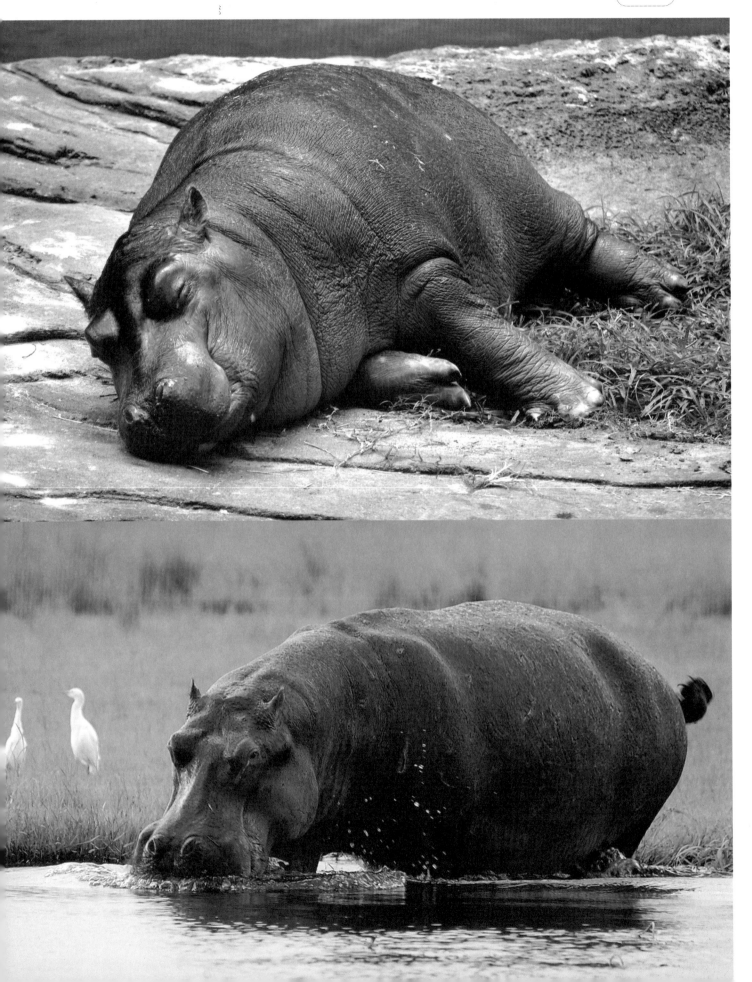

하마가 붉은색 땀을 흘린다는 걸 알고 계셨나요? 야생에서의 뜨거운 자외선은 동물들에게 매우 위험합니다. 자외선을 피할 적당한 장소를 찾지 못해 목숨을 잃는 일도 흔하게 일어나곤 합니다. 그러나 하마는 자외선을 피하는 좋은 방법을 가지고 있습니다. 피처럼 보이는 붉은색 땀이 하마의 자외선 차단제입니다. 하마의 땀은 천연 자외선 차단제의 역할뿐만 아니라 체온을 유지하고, 세균으로부터 피부를 지켜줍니다.

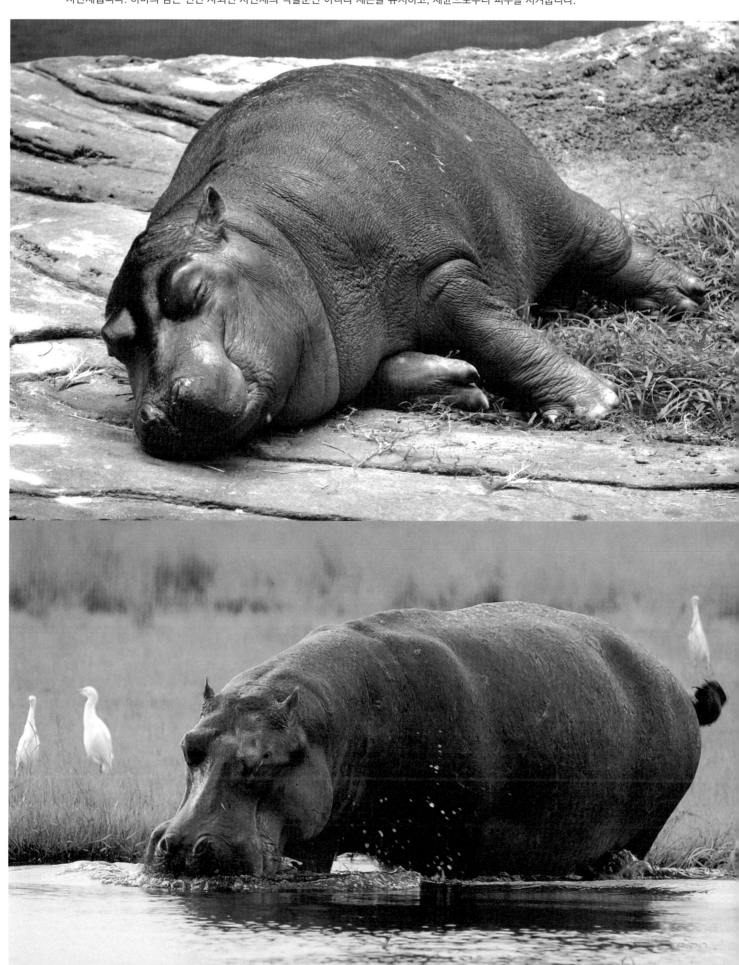

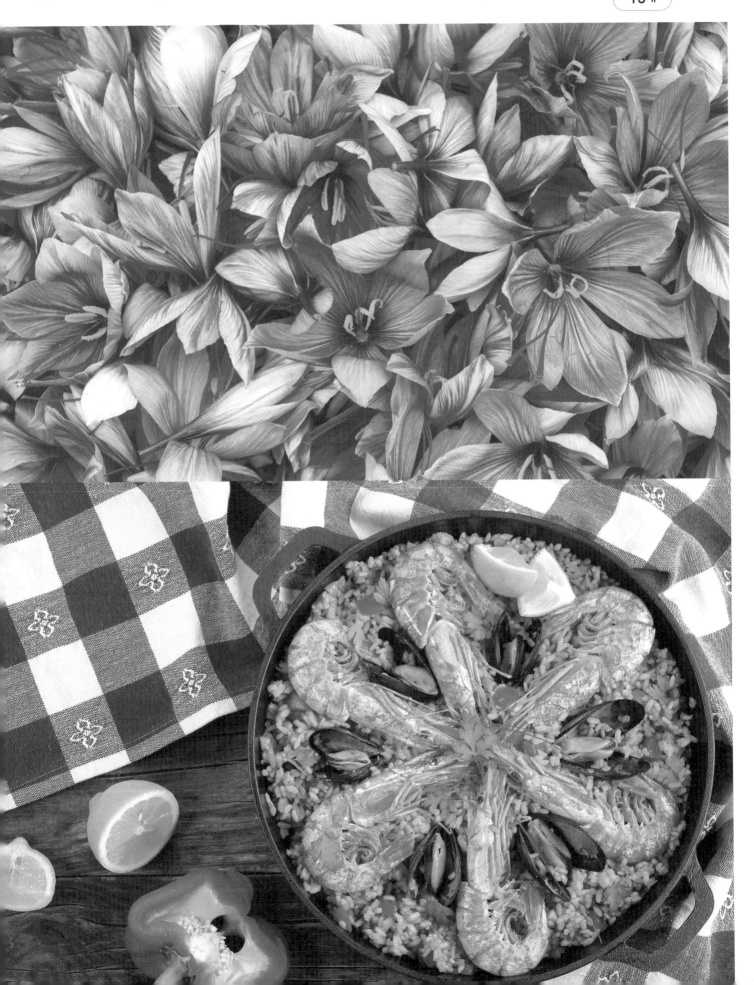

사프란은 금보다 비싼 향신료로 유명합니다. 향신료 1kg을 만들기 위해선 사프란꽃 10만 송이의 암술을 뽑아 말리는 수고가 필요하기 때문입니다. 아래 사프란꽃의 붉은색 암술이 바로 그것입니다. 사프란을 사용하는 가장 유명한 요리는 스페인의 파에야인데, 사프란은 파에야 특유의 노란색과 다양한 향을 담당합니다.

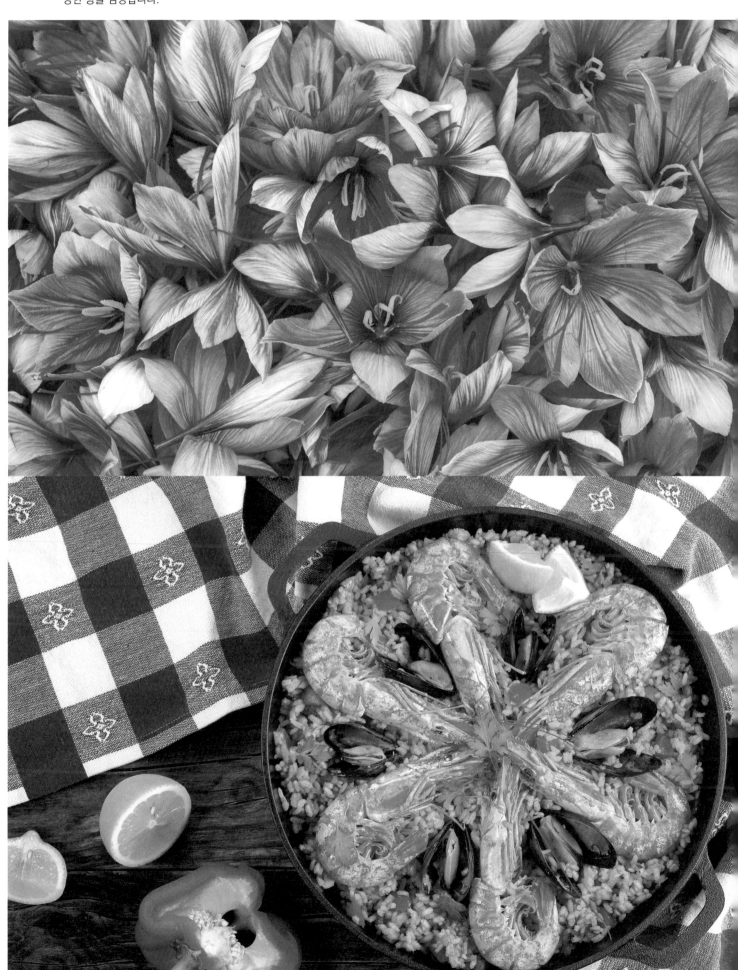

얼룩말의 독특한 무늬는 아름답지만, 위험한 야생에서는 쉽게 눈에 띄어 위험하지 않을까요? 왜 쉽게 눈에 띄는 얼룩무늬를 가졌는지 그 이유에 대해 많은 학자가 여러 가설을 내놓았습니다. 그중 유력한 한 가지는 얼룩무늬의 착시 현상이 포식자들에게 위치와 크기를 가늠하기 어렵게 만든다고 합니다. 또한, 이 훌륭한 얼룩무늬는 치명적인 수면병을 옮기는 체체파리를 쫓는 효과도 낸다고 합니다.

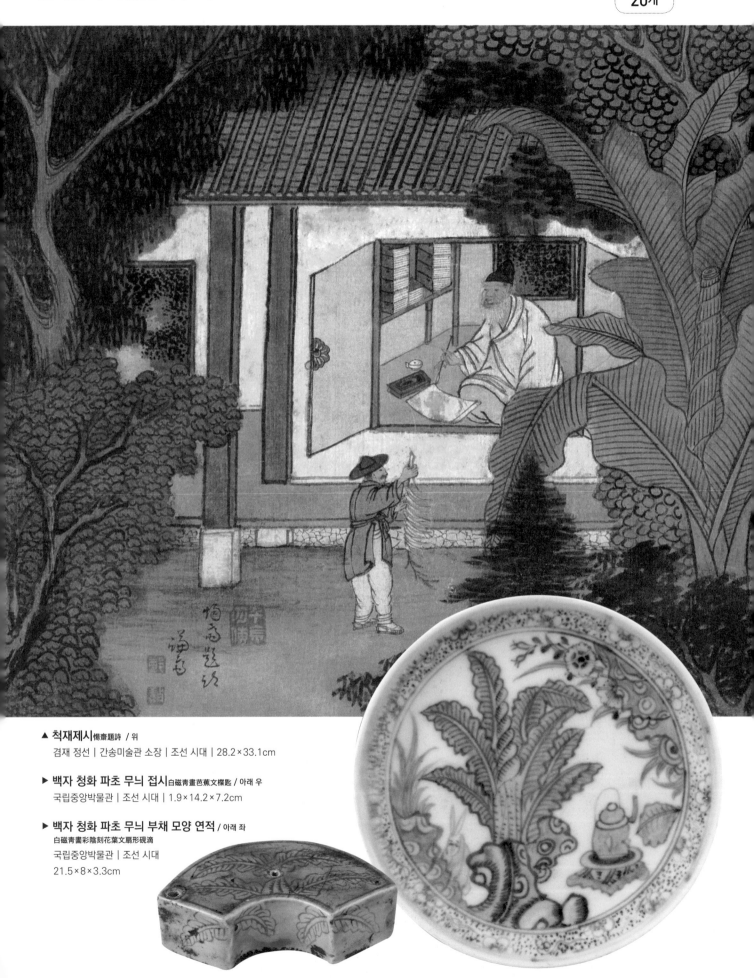

▲ **척재제시**惕齋題詩 / 위
겸재 정선 | 간송미술관 소장 | 조선 시대 | 28.2×33.1cm

▶ **백자 청화 파초 무늬 접시**白磁靑畫芭蕉文楪匙 / 아래 우
국립중앙박물관 | 조선 시대 | 1.9×14.2×7.2cm

▶ **백자 청화 파초 무늬 부채 모양 연적** / 아래 좌
白磁靑畫彩陰刻花葉文扇形硯滴
국립중앙박물관 | 조선 시대
21.5×8×3.3cm

조선 시대 선비들은 마당에 파초를 심고 비가 오는 날이면 파초잎에 부딪히는 빗소리를 감상하며 시를 쓰고 운치를 즐겼습니다. 파초는 생소한 식물 같지만, 이는 사실 바나나 나무를 말합니다. 귀하고 이국적인 식물이었기에 비싼 가격에 거래되었지만, 선비들은 이를 마다하지 않았습니다. 파초는 월동이 어려워 겨울이 오기 전 구근을 캐어 보관 후, 날이 따뜻해지면 다시 심었습니다.

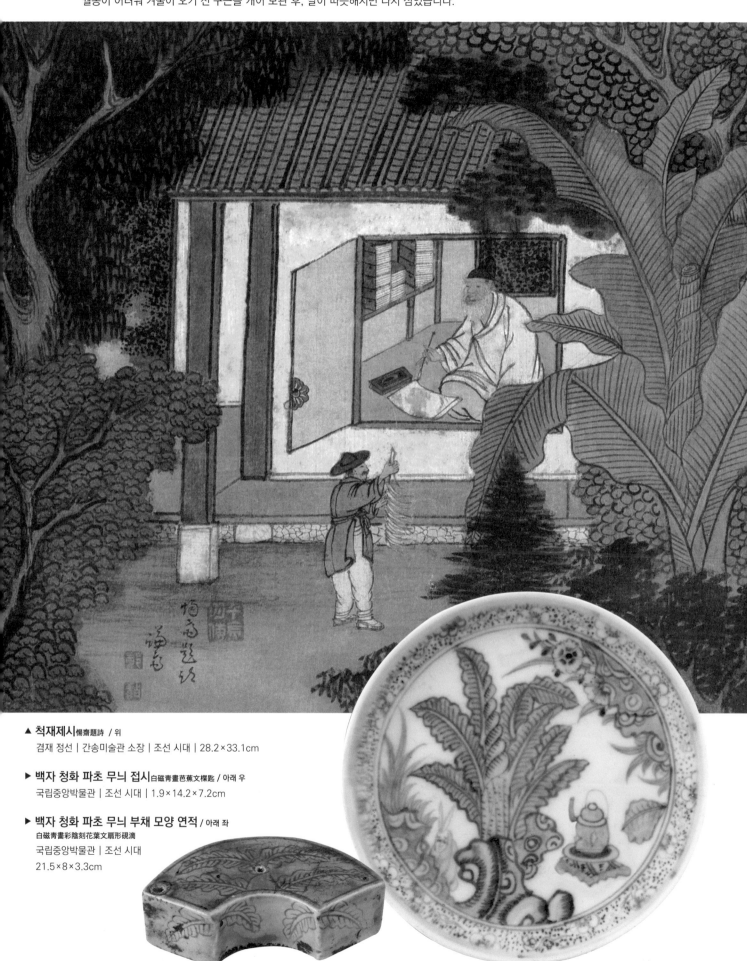

▲ **척재제시**惕齋題詩 / 위
겸재 정선 | 간송미술관 소장 | 조선 시대 | 28.2×33.1cm

▶ **백자 청화 파초 무늬 접시**白磁青畵芭蕉文楪匙 / 아래 우
국립중앙박물관 | 조선 시대 | 1.9×14.2×7.2cm

▶ **백자 청화 파초 무늬 부채 모양 연적** / 아래 좌
白磁青畵彩陰刻花葉文扇形硯滴
국립중앙박물관 | 조선 시대
21.5×8×3.3cm

★ 틀린 하나를 찾아라! ②

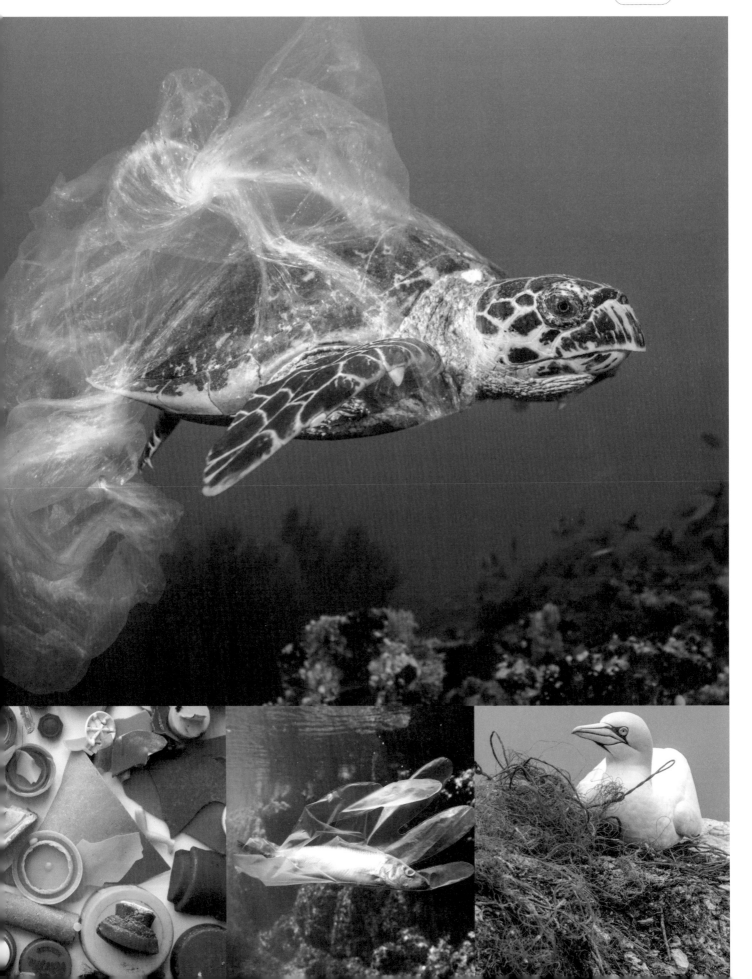

최근 코에 빨대가 꽂혀 발견된 바다거북의 영상이 많은 사람의 마음을 아프게 했습니다. 해마다 바다에는 800만 톤 이상의 플라스틱, 폐그물, 비닐 등의 쓰레기가 버려지고 있으며 이 쓰레기를 먹이로 착각해 바다 동물들이 섭취하는 일이 벌어지고 있습니다. 이는 바다 동물들의 목숨을 심각하게 위협하며 결국엔 우리의 목숨마저 위협할 것입니다. 바다 동물들과 환경 보호를 위해선 당장 우리가 바뀌어야 할 때입니다.

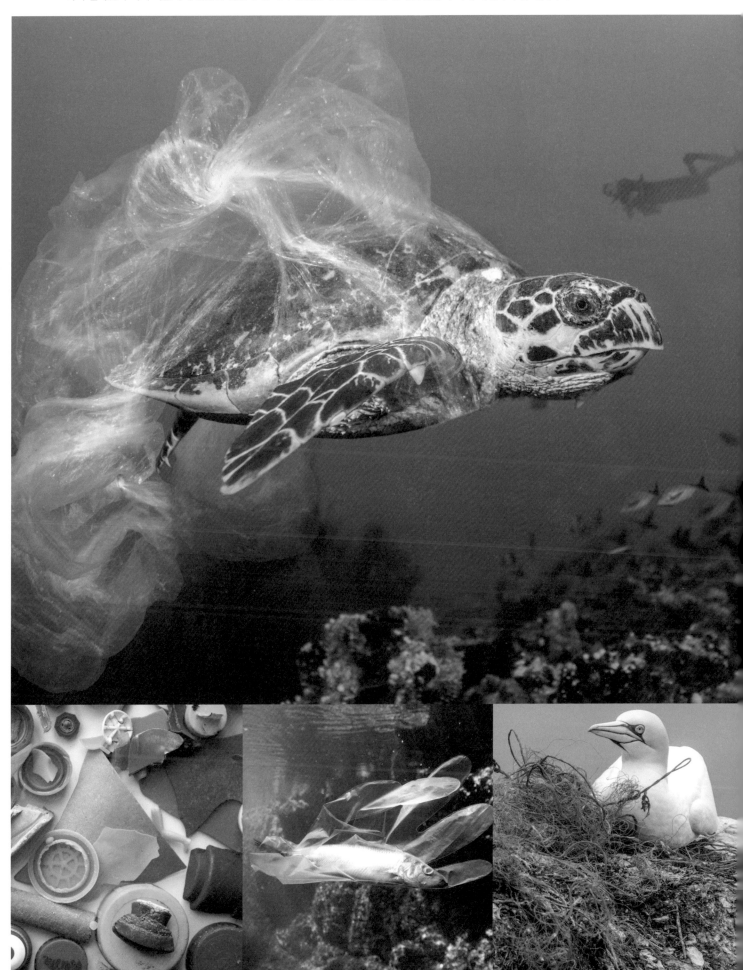

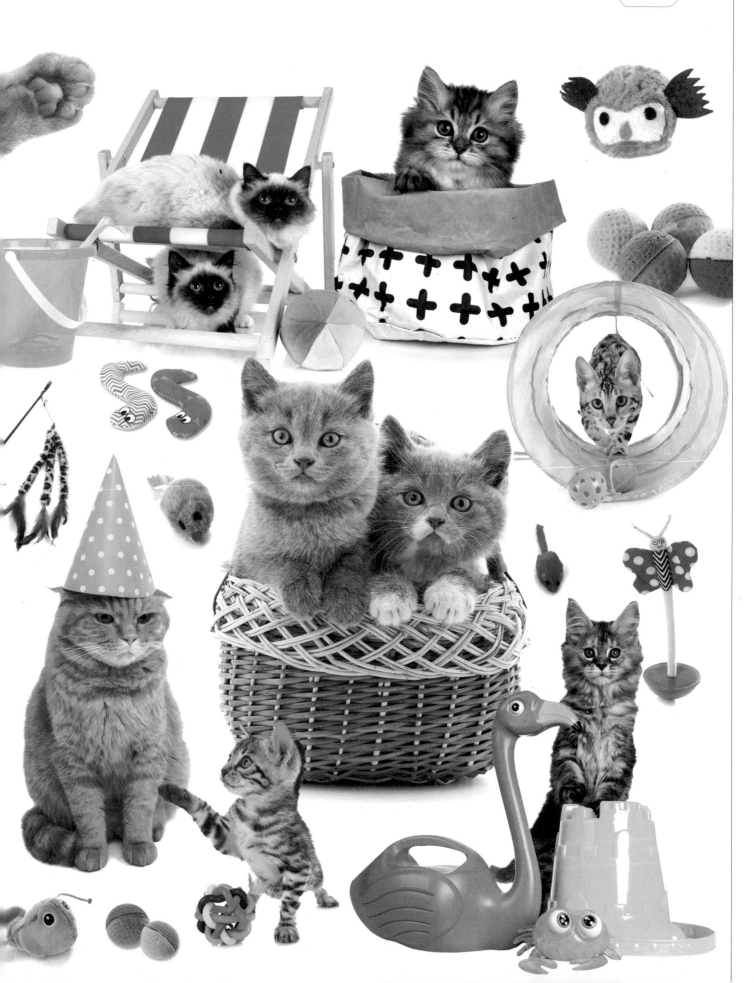

사랑스러운 고양이를 보면 누구나 기분이 좋아집니다. 한 번쯤은 고양이를 키워보고 싶지 않으셨나요? 고양이를 향한 사랑은 예나 지금이나 신분을 뛰어넘어 변함없습니다. 조선의 19대 왕인 숙종도 '금손'이라는 고양이를 애지중지 키웠다고 합니다. 훗날 숙종이 승하하자 시름시름 앓던 금손은 숙종의 옆에 묻혔습니다.

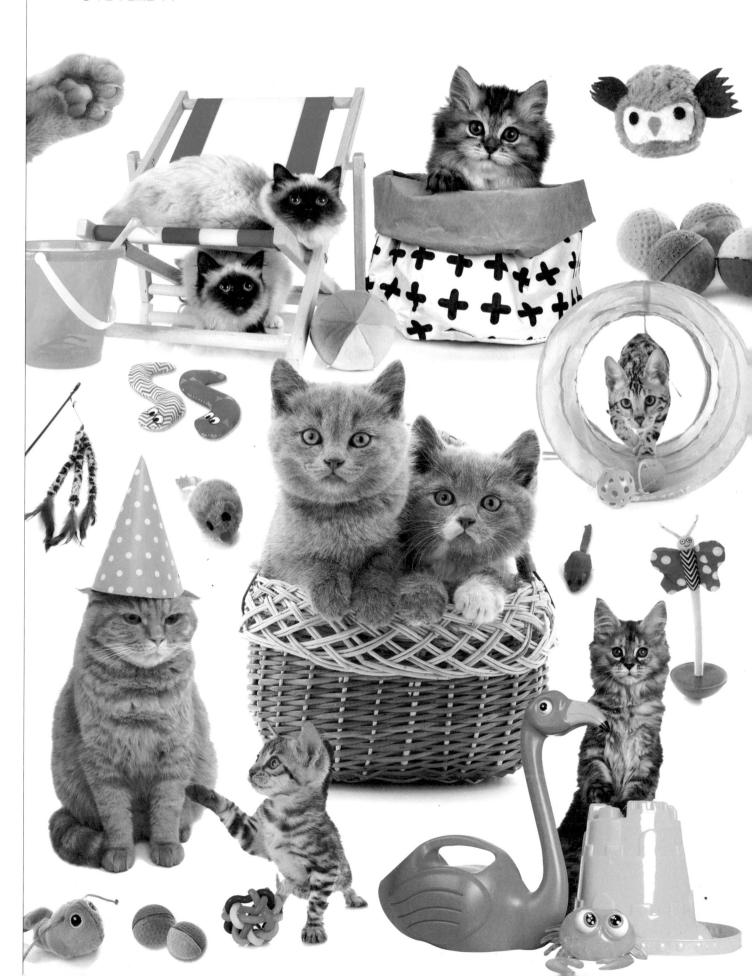

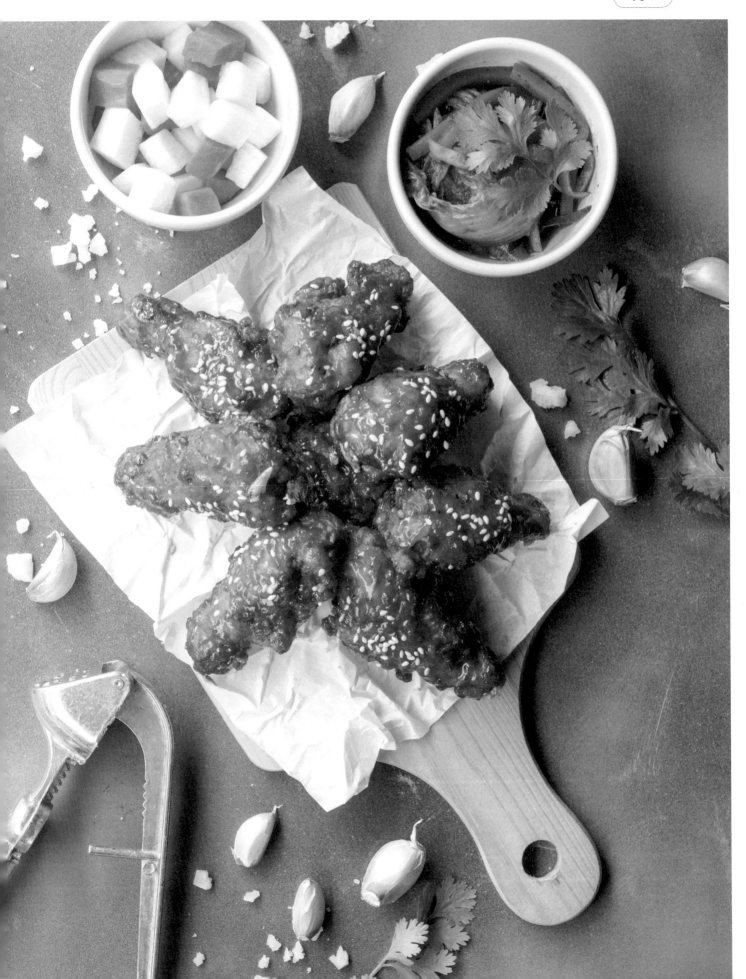

조선 시대에도 치킨을 먹었다는 사실을 아시나요? 《산가요록》이란 오래전 요리책에 보면 지금의 치킨이랑 비슷한 '포계'라는 음식의 조리법이 소개되어 있습니다. 포계는 닭을 토막 내 기름에 구워 간장과 참기름과 식초로 맛을 낸다고 소개되어 있습니다. 우리 민족의 치킨 사랑은 예나 지금이나 변함이 없는 것 같죠?

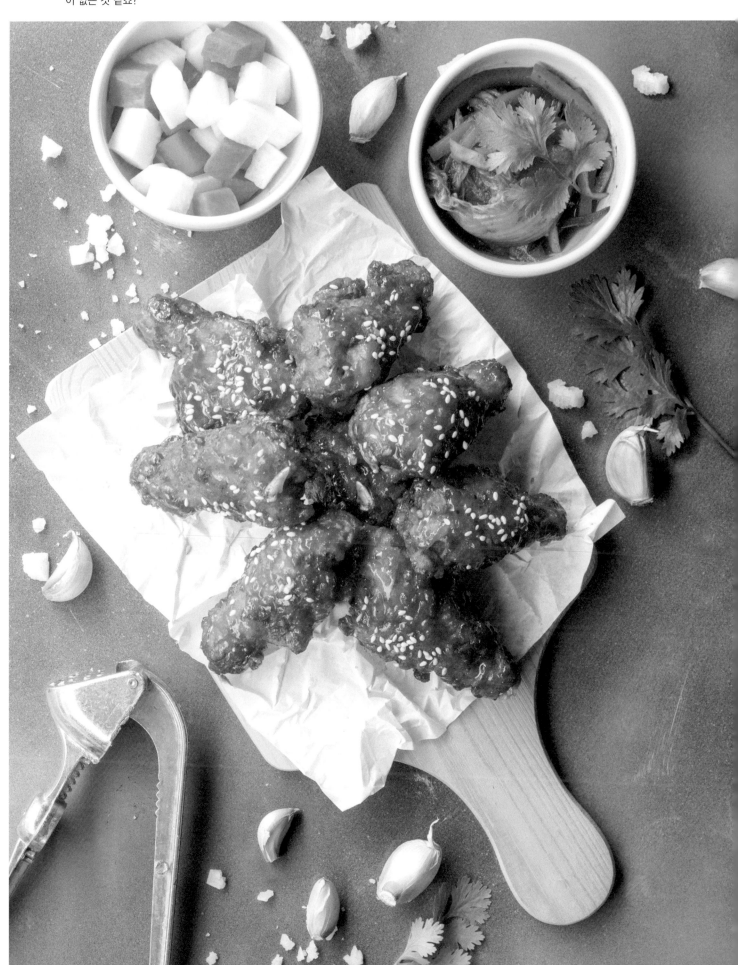

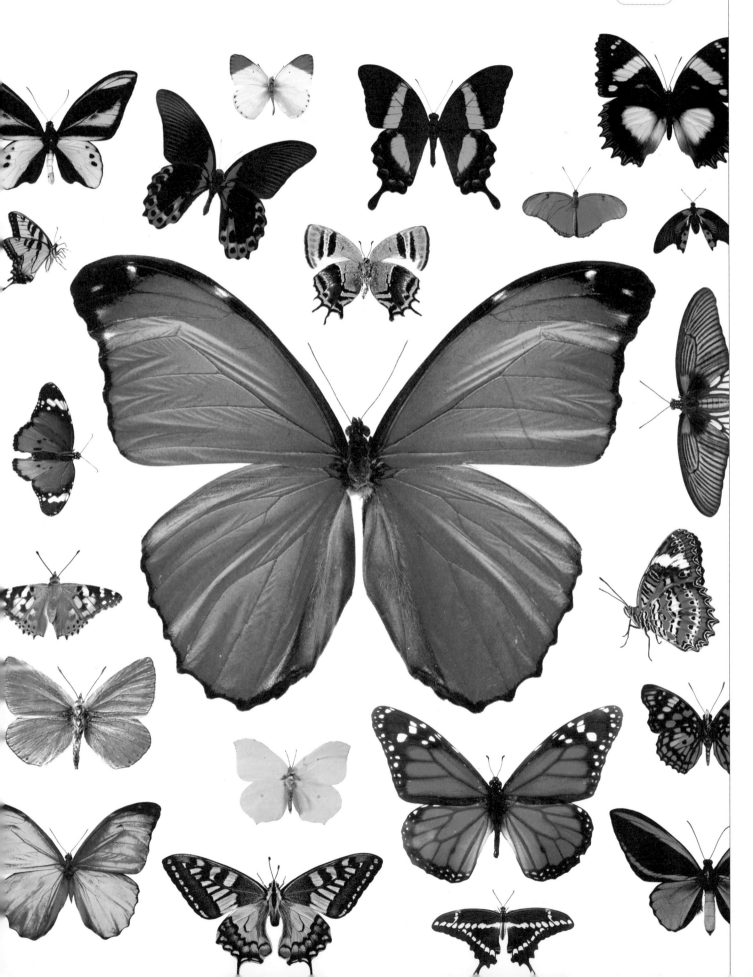

자연에서 파란색을 가진 생물은 찾아보기 힘들지만, 파란색을 반사해 파랗게 보이게 하는 것은 충분히 가능합니다. 이를 이용하는 대표적인 동물로 모르포나비가 있습니다. 모르포나비의 아름다운 파란 날개는 파란색이 아니지만, 빛을 반사해 파란색으로 보입니다. 이런 기술은 위조지폐 방지에도 응용되어, 1만 원 권 지폐의 뒷면에 적힌 숫자 '10000'은 각도에 따라 색깔이 달라 보이도록 만들어졌습니다.

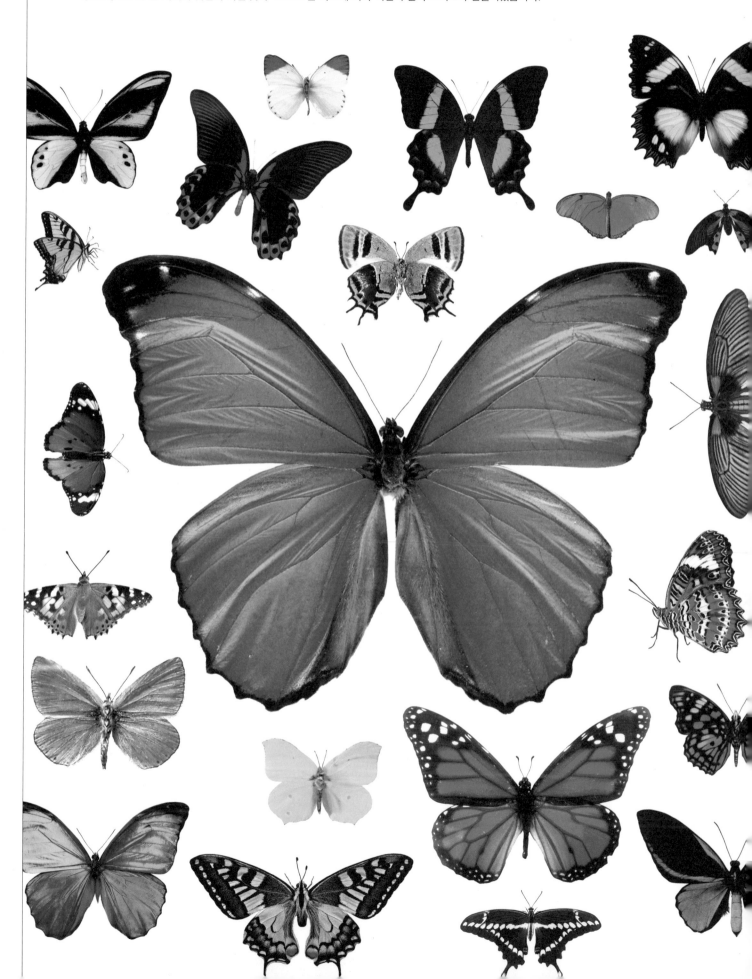

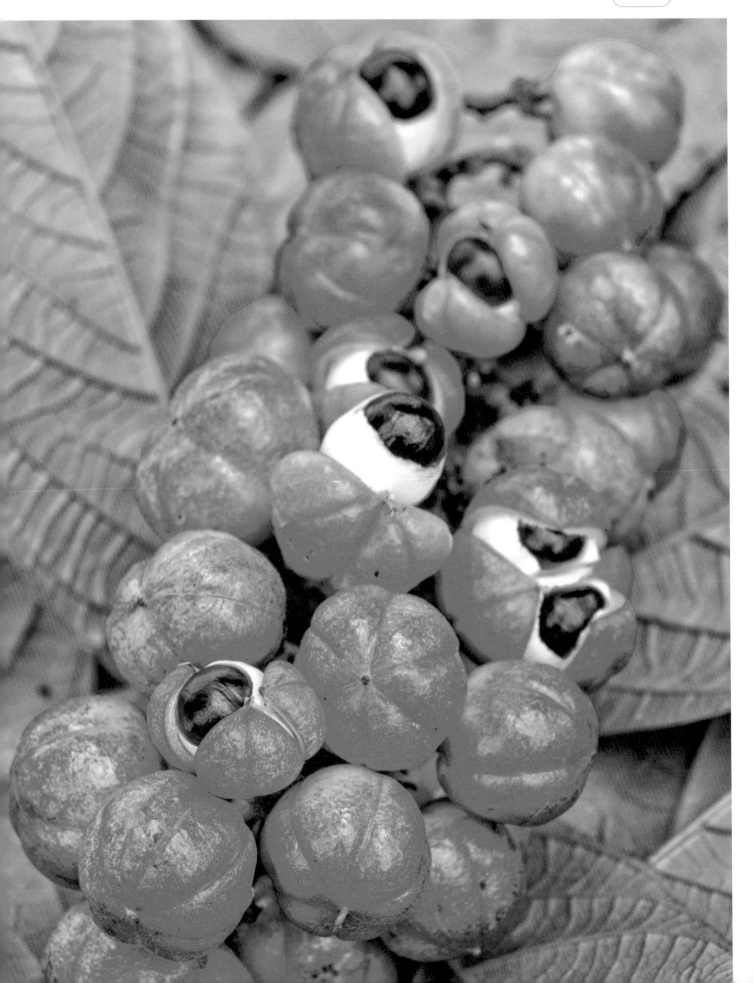

남아메리카에서 재배되는 과라나(Guarana)는 '인간의 눈을 닮은 과일'이라는 의미의 이름을 가진 열매로 괴기한 모습을 하고 있습니다. 생긴 모습과는 전혀 다르게 굉장한 장점이 있는데 커피보다 세 배 많은 양의 천연 카페인을 함유하고 있다는 점입니다. 시중의 에너지 음료의 구성 성분을 살펴보면 대부분의 에너지 음료에는 과라나 성분이 첨가되어 있습니다.

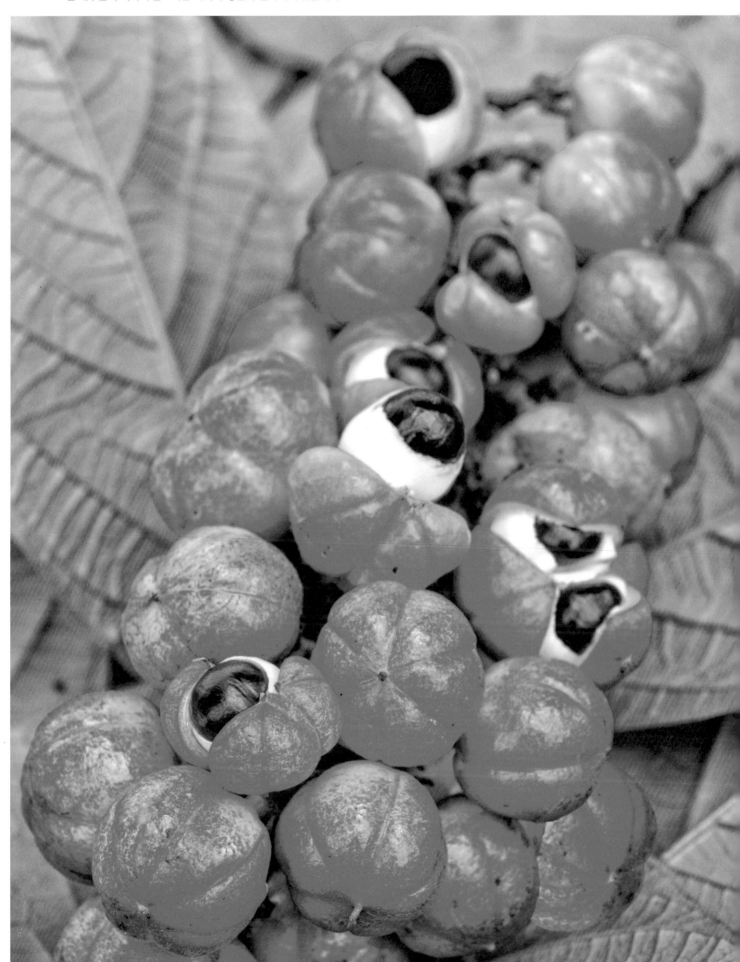

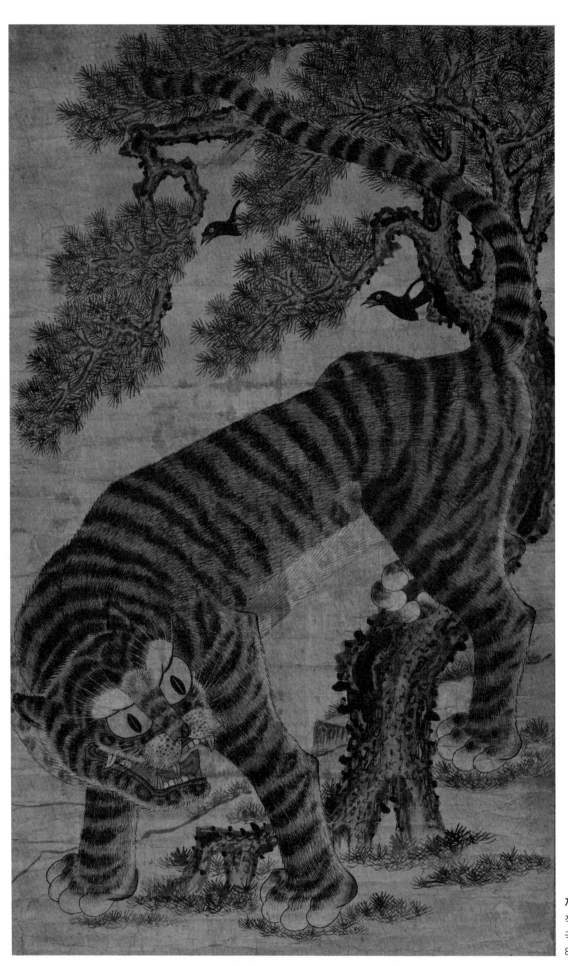

까치호랑이
작호도 鵲虎圖
국립중앙박물관
80.6×134.6cm

우리 조상들은 새해가 되면 복을 기원하는 그림을 선물로 나눠 주는 풍습이 있었습니다. 그중 가장 사랑받은 그림은 까치호랑이(작호도, 鵲虎圖)였습니다. 호랑이의 과장되면서 익살스러운 표정 때문에 외국 사람들은 이를 보고 '피카소 호랑이'라고도 불렀습니다. 아쉽게도 무명의 화가가 그리고 새해에 붙였다 태워버렸기 때문에 남아있는 그림들은 많지 않습니다.

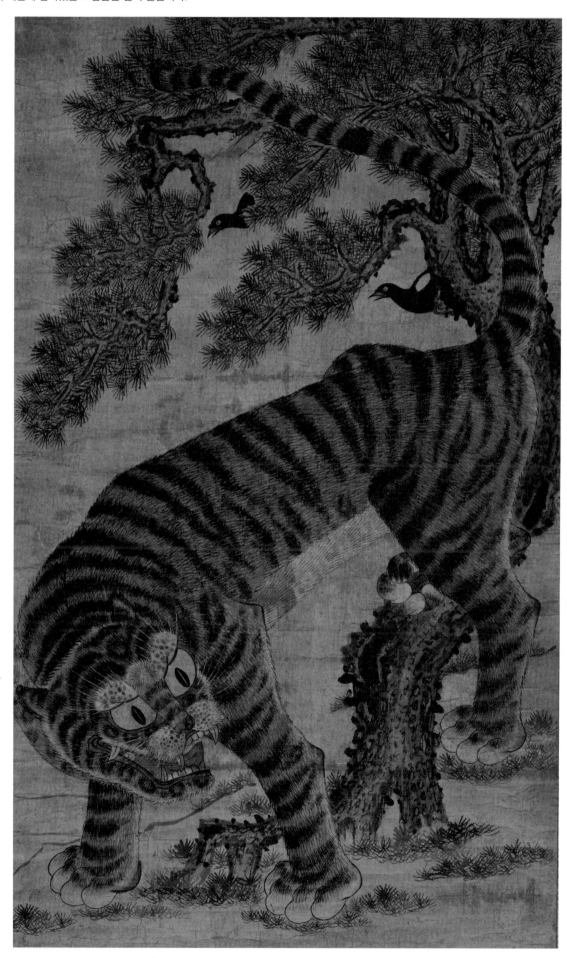

까치호랑이
작호도 鵲虎圖
국립중앙박물관
80.6×134.6cm

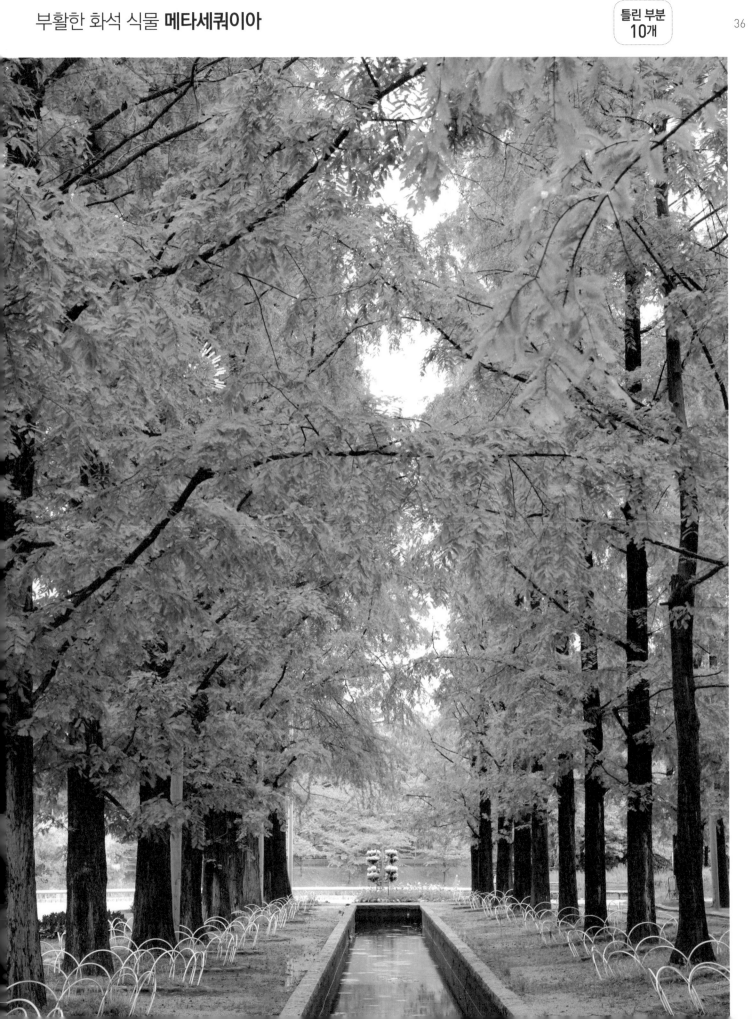

메타세쿼이아는 오래전 멸종된 나무라 알려져 왔었습니다. 과학자들은 화석을 보고 메타세쿼이아의 존재를 확인했을 뿐이었습니다. 그러나 멸종되어버린 식물이라고 생각했던 메타세쿼이아는 1941년 중국에서 4,000여 그루가 발견되었고 전 세계에 보급되었습니다. 지금은 어디서나 흔하게 볼 수 있는 나무가 되었습니다.

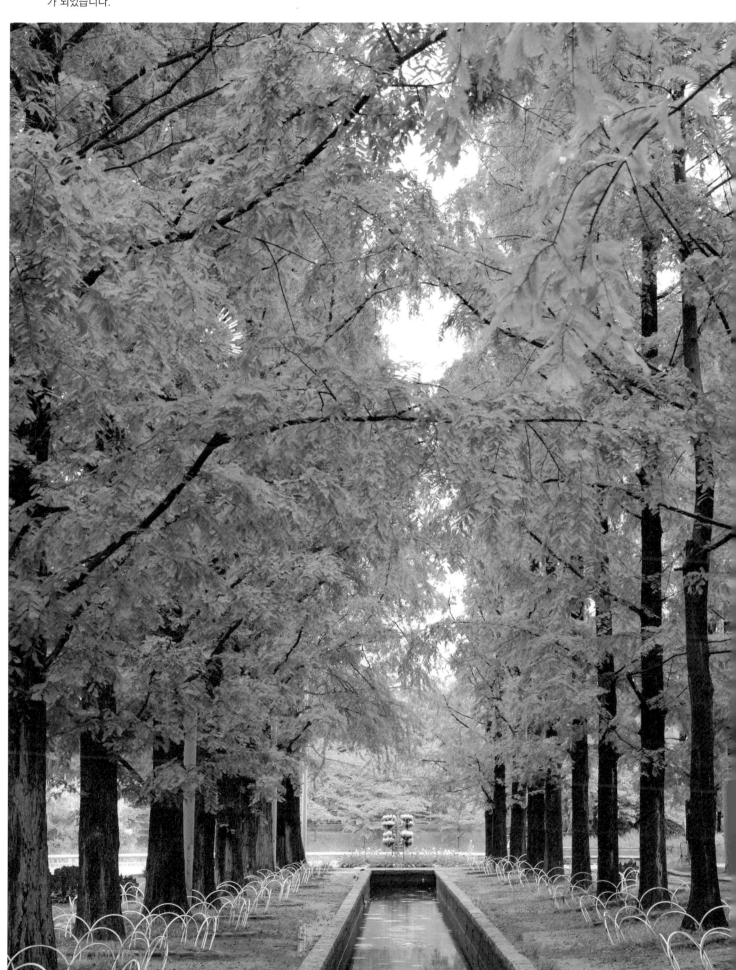

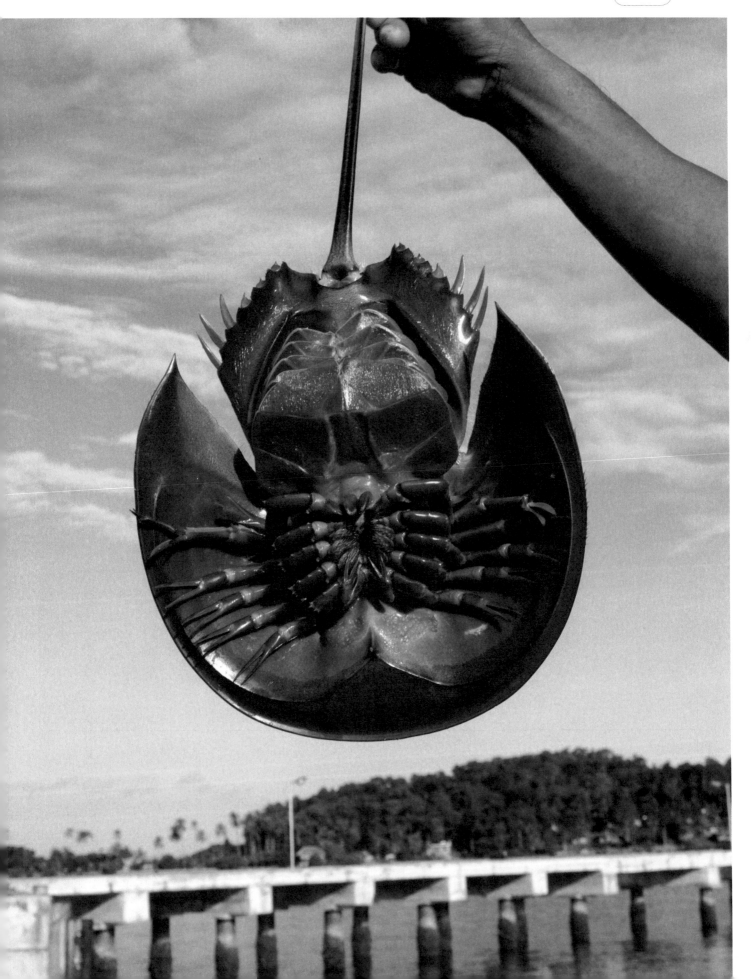

살아있는 화석이라 불리는 투구게는 특이하게도 파란색 피를 가지고 있습니다. 투구게의 파란색 피는 감염이 되면 응고되는 특별한 성질을 가지고 있어, 이 원리를 이용하여 백신 및 의료기기의 감염 여부에 투구게의 피를 이용합니다. 이 때문에 투구게의 피는 아주 비싼 값에 거래됩니다. 투구게는 인간에 의해 3일 동안 묶여 강제 헌혈을 당한 후 방생되지만, 그중 30%의 투구게는 안타깝게도 폐사하고 맙니다.

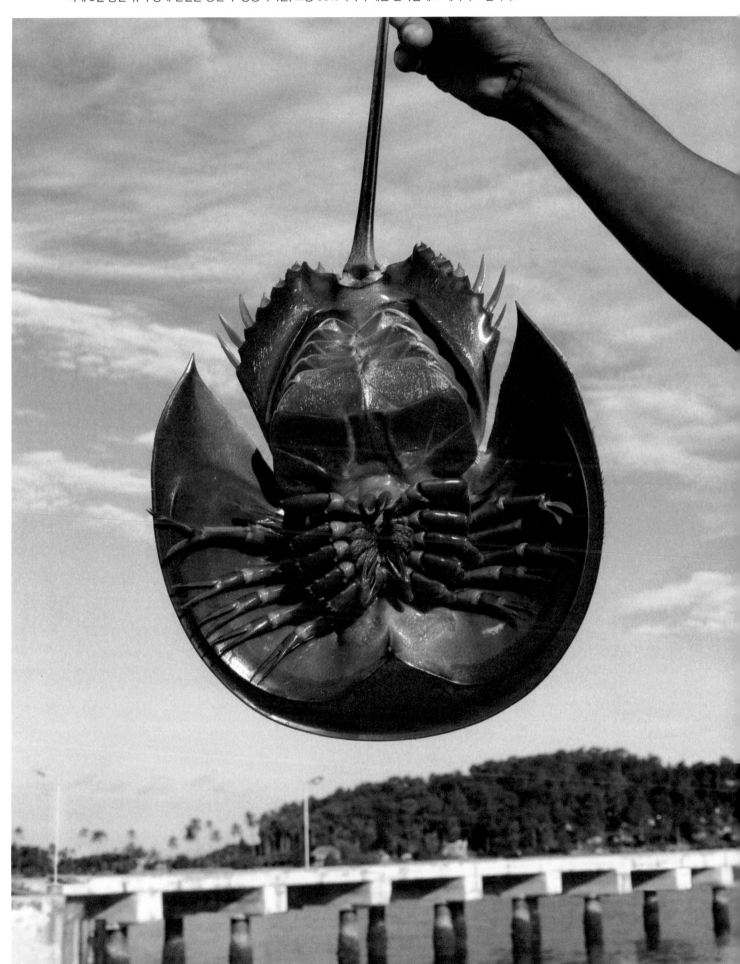

★ 틀린 하나를 찾아라! ④

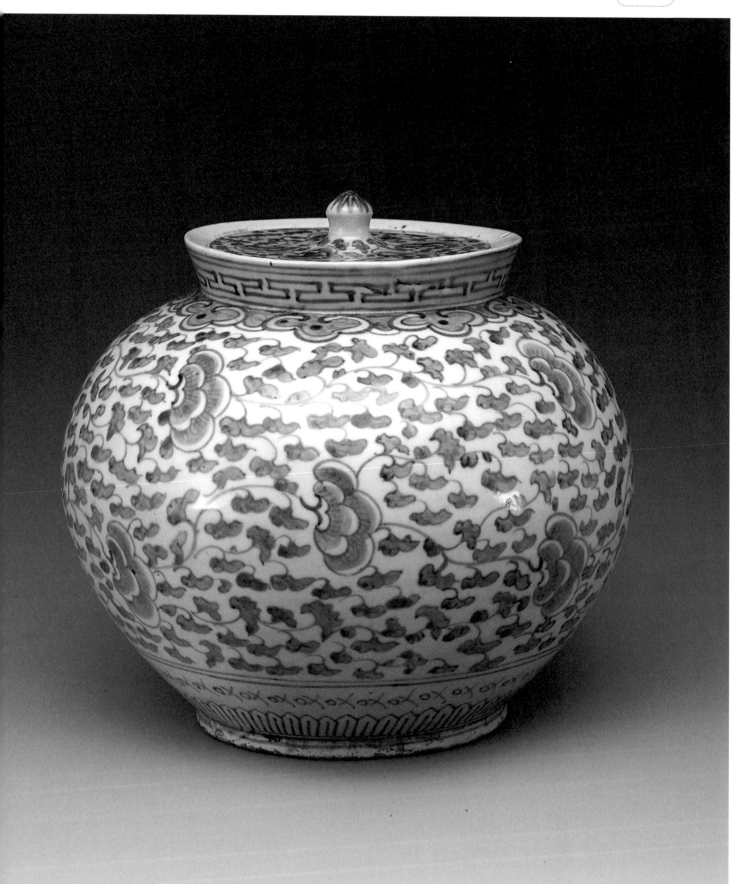

「운현」이 새겨진 백자 청화 넝쿨 무늬 항아리 「雲峴」銘白磁青畫唐草文壺
국립중앙박물관 | 조선 시대 | 19.4×13.3×23.6cm

조선 시대에 백자는 큰 사랑을 받았습니다. 특히 청화 백자는 왕실의 사랑을 받아 왕실의 음식 공급을 맡던 '사옹원(司饔院)'의 '분원(分院)'을 전담 부서로 설치하고 또 이를 감시하는 관직(번조관, 燔造官)까지 있었을 정도였습니다. 백자는 좋은 흙이 있는 경기 광주 분원리에서 만들어졌고, 1년 동안 제작되는 백자의 수는 13만 개, 백자를 만드는 장인의 수도 1,140명이 넘었습니다.

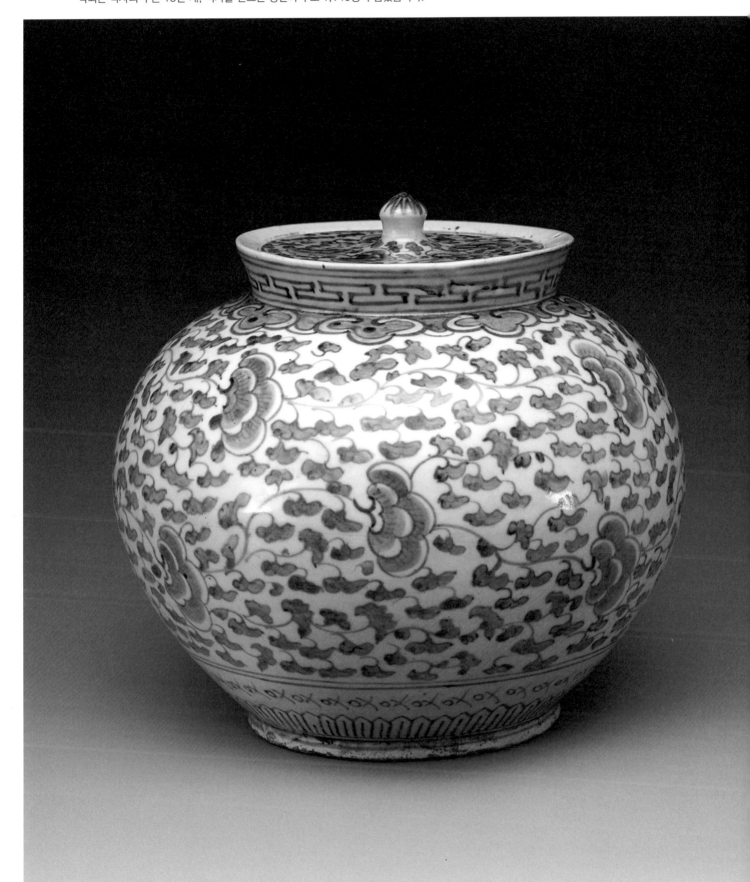

「운현」이 새겨진 백자 청화 넝쿨 무늬 항아리 「雲峴」銘白磁靑畵唐草文壺
국립중앙박물관 | 조선 시대 | 19.4×13.3×23.6cm

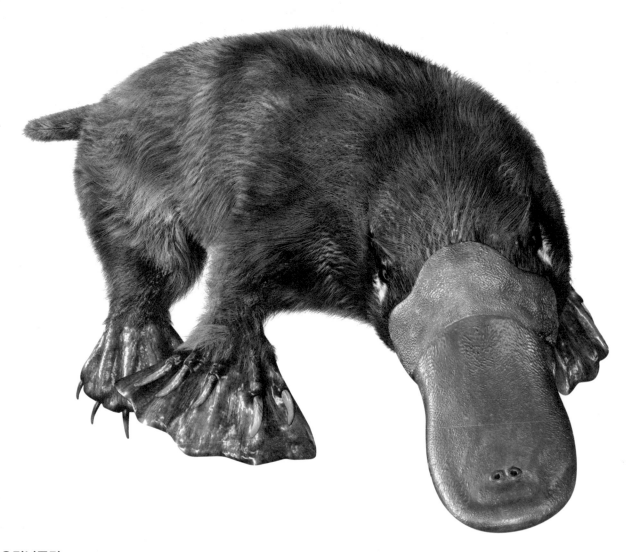

오리너구리

무게 : 약 2kg | 크기 : 약 30~45cm | 사는 곳 : 호주 동부, 태즈메이니아 섬 | 먹이 : 지렁이, 조개, 올챙이, 가재, 새우 등
특징 : 포유류지만 조류와 파충류의 특징을 가지고 있음

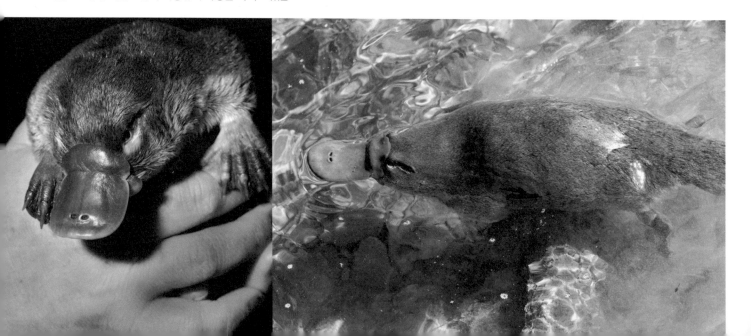

호주에만 서식하는 오리너구리는 조류와 파충류의 특징을 모두 가지고 있습니다. 독을 가진 발톱, 오리 같은 주둥이, 물갈퀴가 있는 발, 알을 낳는 것, 젖꼭지 대신 털로 수유하는 점, 물속에서 눈을 감고 전류를 이용하여 사냥하는 등 이처럼 종을 분류하기 어려운 특징들은 학자들을 난감하게 만들었 습니다. 결국 고민하던 학자들은 이 신기한 동물을 위해 오리너구리과를 만들었습니다.

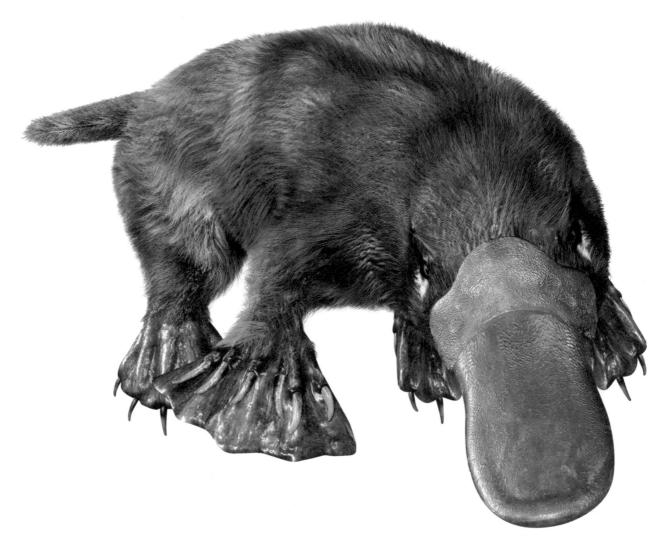

오리너구리

무게 : 약 2kg | 크기 : 약 30~45cm | 사는 곳 : 호주 동부, 태즈메이니아 섬 | 먹이 : 지렁이, 조개, 올챙이, 가재, 새우 등
특징 : 포유류지만 조류와 파충류의 특징을 가지고 있음

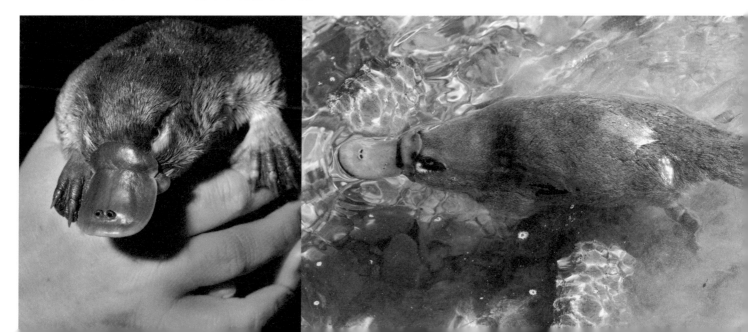

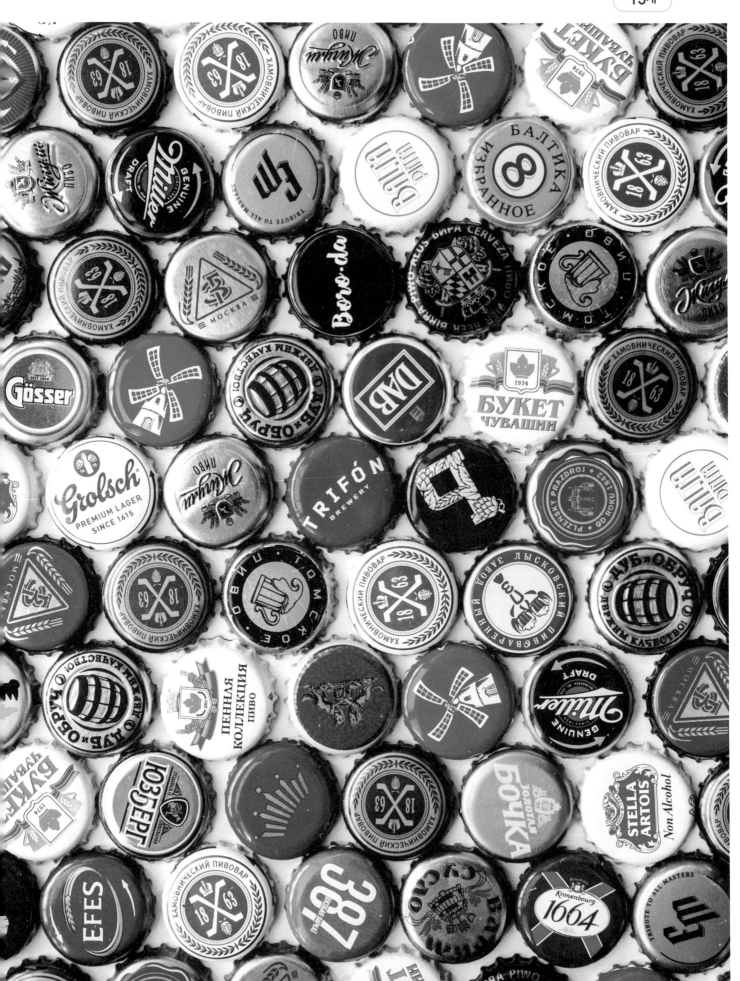

1892년 윌리엄 페인터는 음료가 상하거나 탄산이 빠지는 밀봉 문제를 해결한 왕관 모양의 병뚜껑을 개발하여 특허를 냈습니다. 그는 여러 차례의 실험 끝에 병뚜껑의 톱니 개수를 21개로 정합니다. 톱니 개수가 21보다 적으면 헐거워 탄산이 빠지고 그보다 많으면 유리병이 깨지는 사고가 빈번했기 때문입니다. 음료를 마신 후에는 병뚜껑의 개수가 21개인지 꼭 세어 보세요.

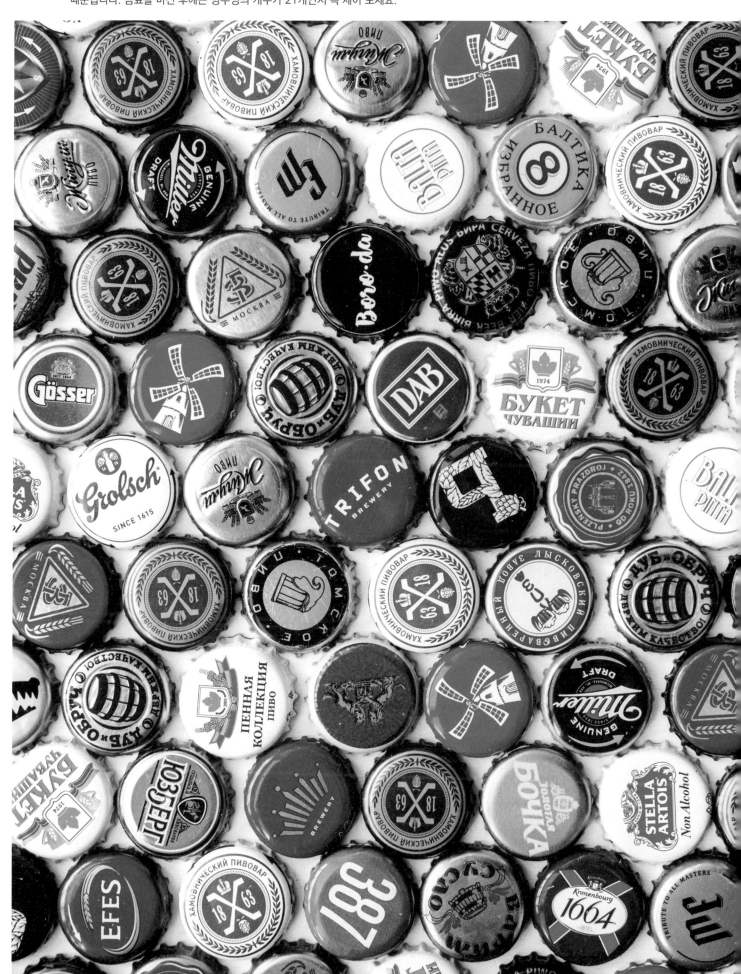

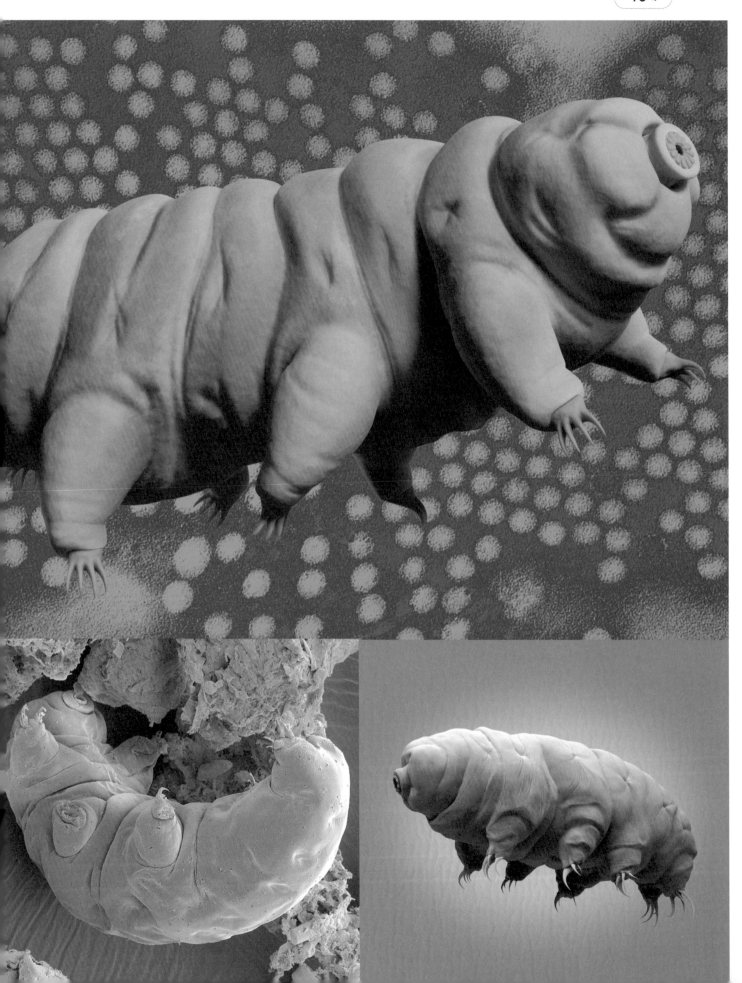

물곰은 1.5mm 이하의 아주 작은 무척추동물입니다. 물곰은 극한의 환경인 춥거나 덥거나 건조한 환경에서 수면 상태로 버티며 살아남는 생명력을 가지고 있습니다. 또한 물곰은 생명체에게 치명적인 방사선도 견뎌냅니다. 2007년 우주선에 물곰을 실어 달에 보내는 실험에서도 살아남았습니다. 이 작은 물곰은 영화 〈앤트맨과 와스프〉에도 출연한 인기 영화배우이기도 합니다.

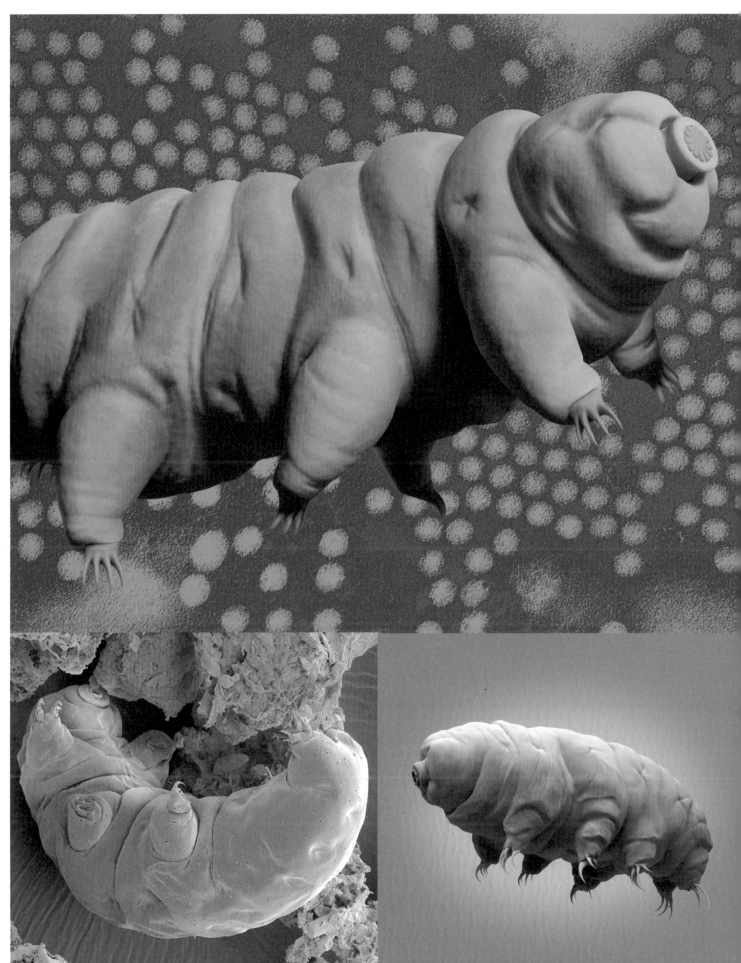

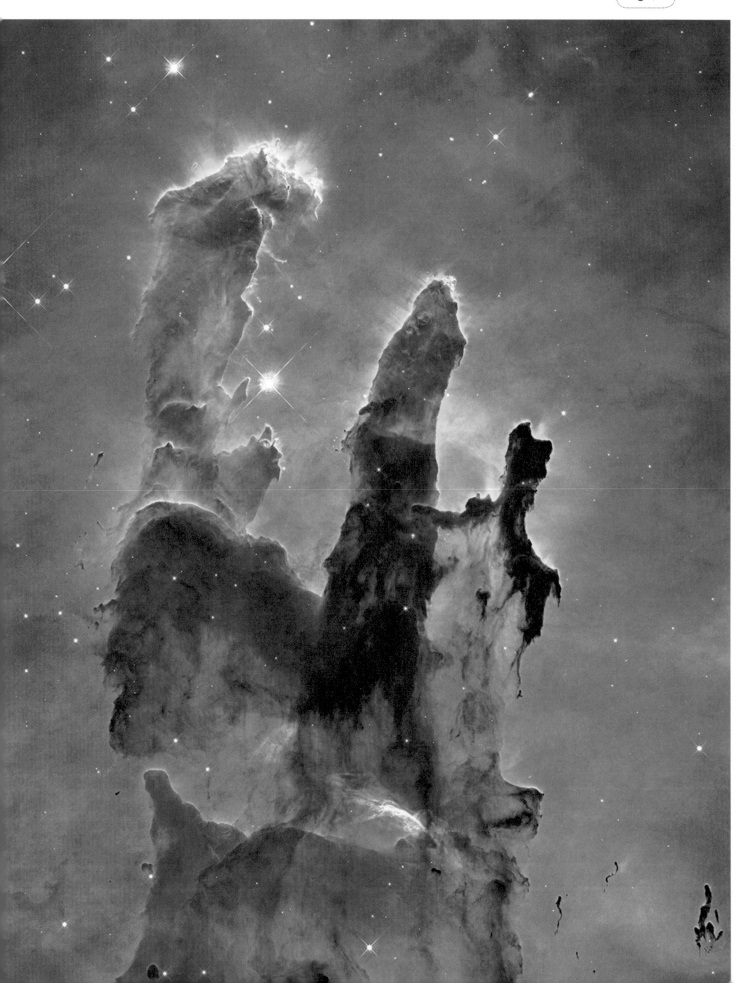

아래 사진은 7천 광년 떨어진 독수리성운(M16, NGC6611) 중앙 부분에 있는 창조의 기둥(Pillars of Creation)입니다. 허블 우주망원경으로 촬영된 이 기둥들의 길이는 자그마치 4~5광년이나 되며 고밀도 가스와 먼지들로 가득 차 별들의 인큐베이터라 불립니다. 기둥 끝부분의 작은 돌기(EGG)가 보이시나요? 이 작은 돌기는 점차 자라 별이 되는데 이 돌기들의 크기는 우리가 사는 태양계보다도 큽니다.

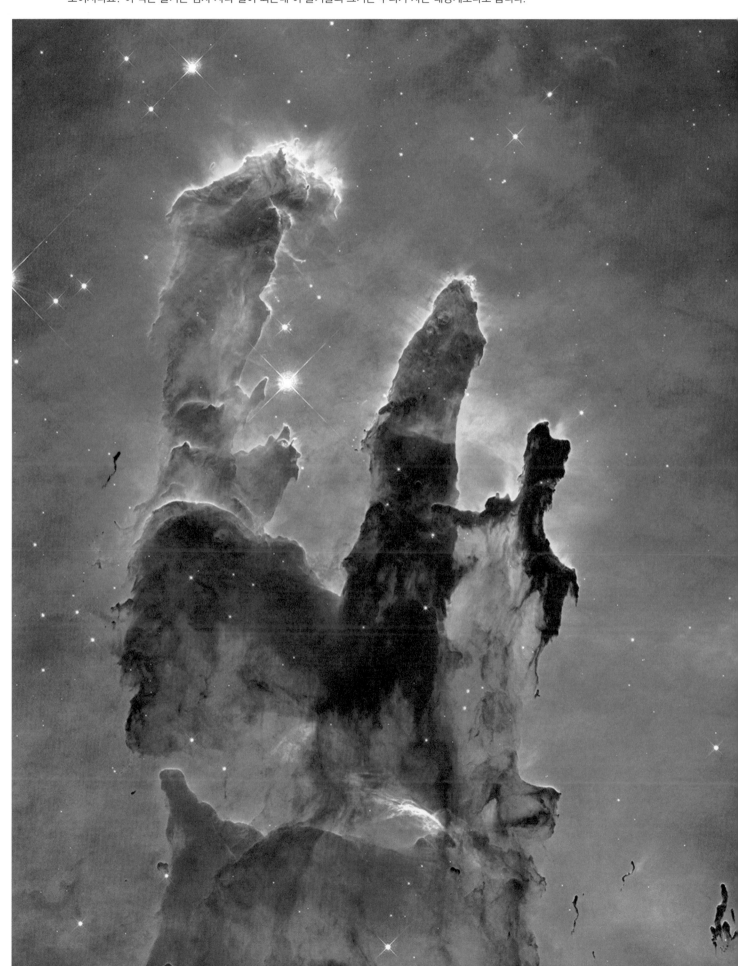

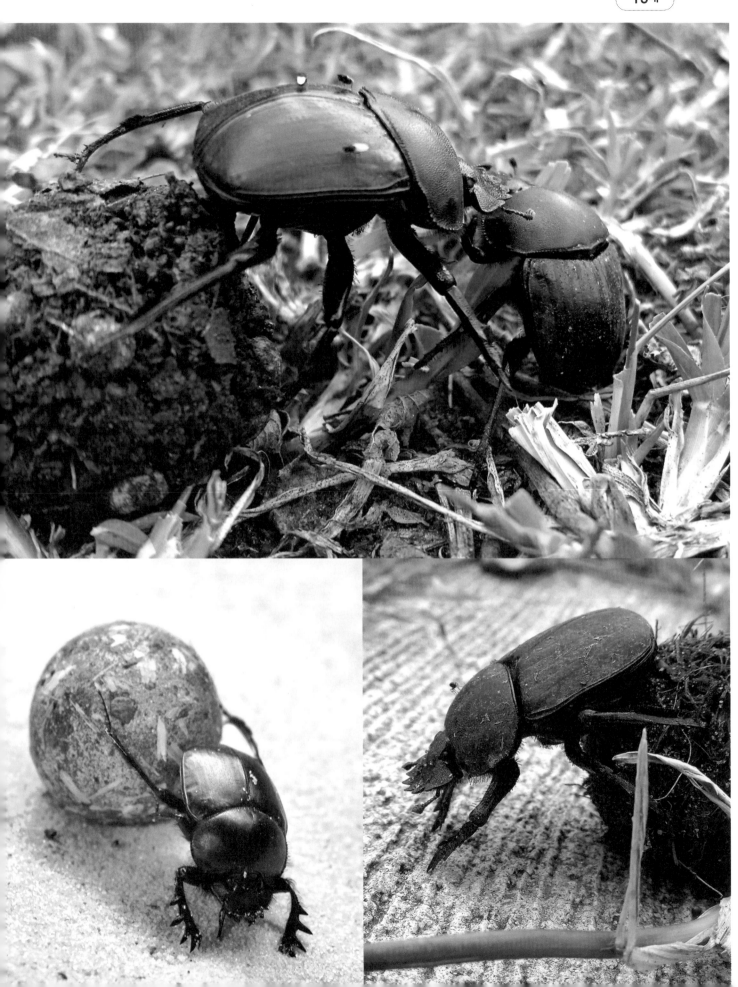

1970년 이후로 발견된 적 없는 소똥구리를 찾기 위해 환경부는 50마리에 5천만 원이라는 파격적인 현상금을 내걸었습니다. 소들이 풀 대신 사료를 먹으면서 소똥을 먹을 수 없게 된 소똥구리가 귀한 몸이 된 것입니다. 환경 변화로 인해 사라질 위기에 처한 동물들에게 종종 현상금이 걸리는 웃지 못할 일들이 벌어지고 있습니다.

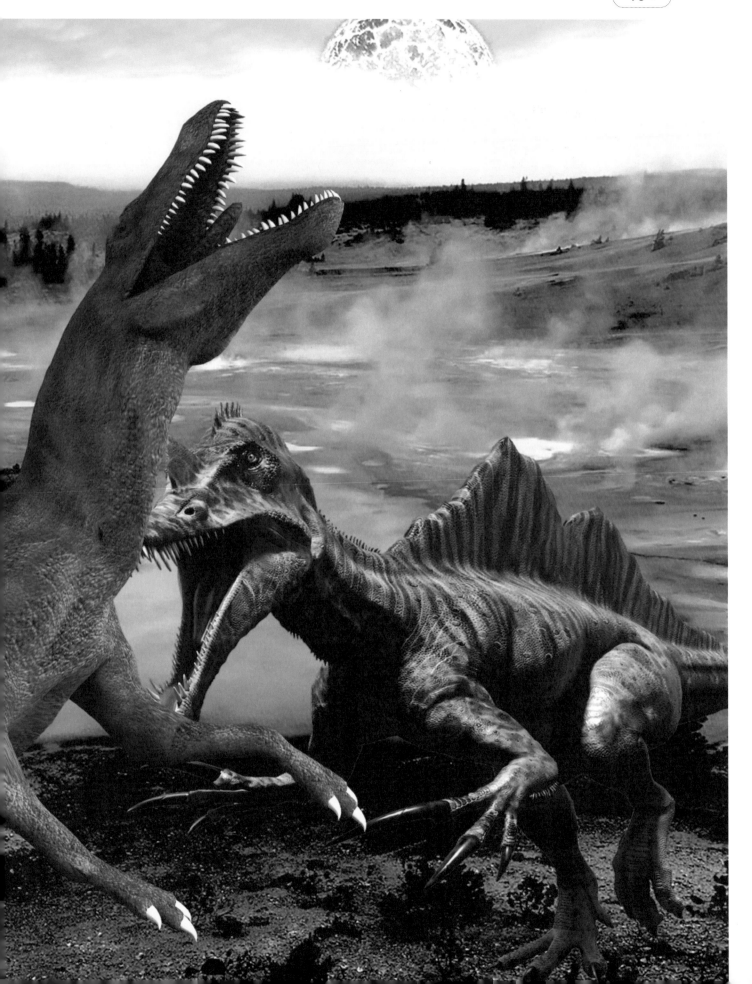

우리나라는 세계 3대 공룡 유적지가 있을 정도로 공룡들의 흔적들이 많이 발견됩니다. 공룡의 흔적이 이렇게 많은데 왜 석유는 발견되지 않을까요? 결론부터 말하자면, 공룡이 사체가 석유가 될 확률은 매우 희박합니다. 석유는 탄화수소로 이루어지는데 이는 산소가 차단된 환경에서 유기물이 겹겹이 쌓여 압력을 받아 생깁니다. 공룡의 사체가 겹겹이 쌓일 확률도 낮고 주로 산소에 노출되어 부패하기 때문에 아쉽게도 석유가 되기는 어렵습니다.

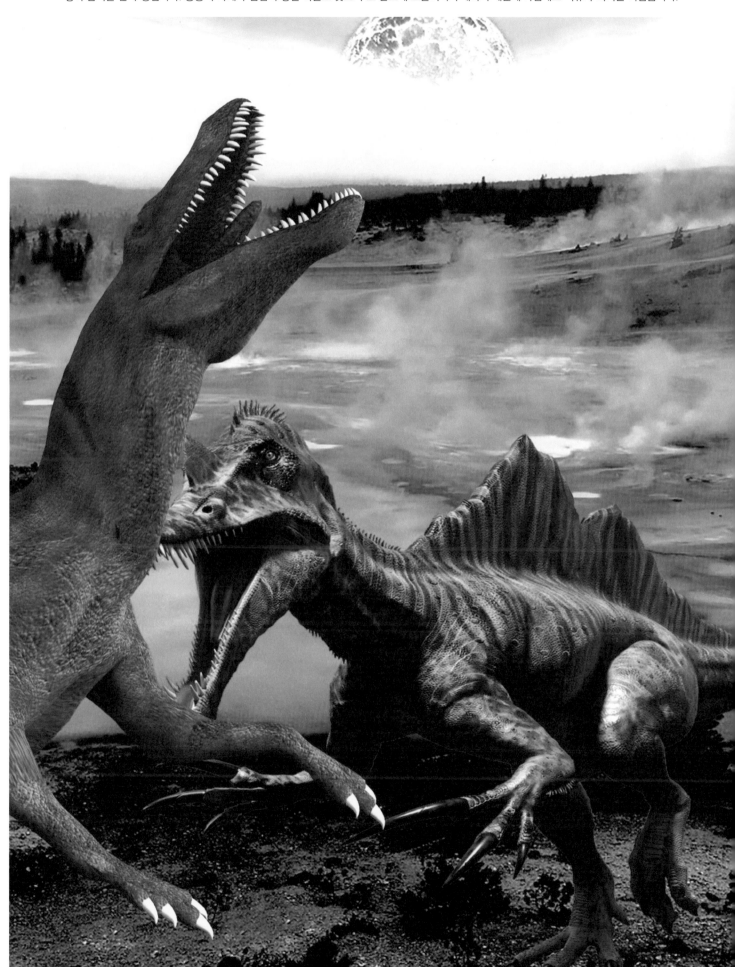

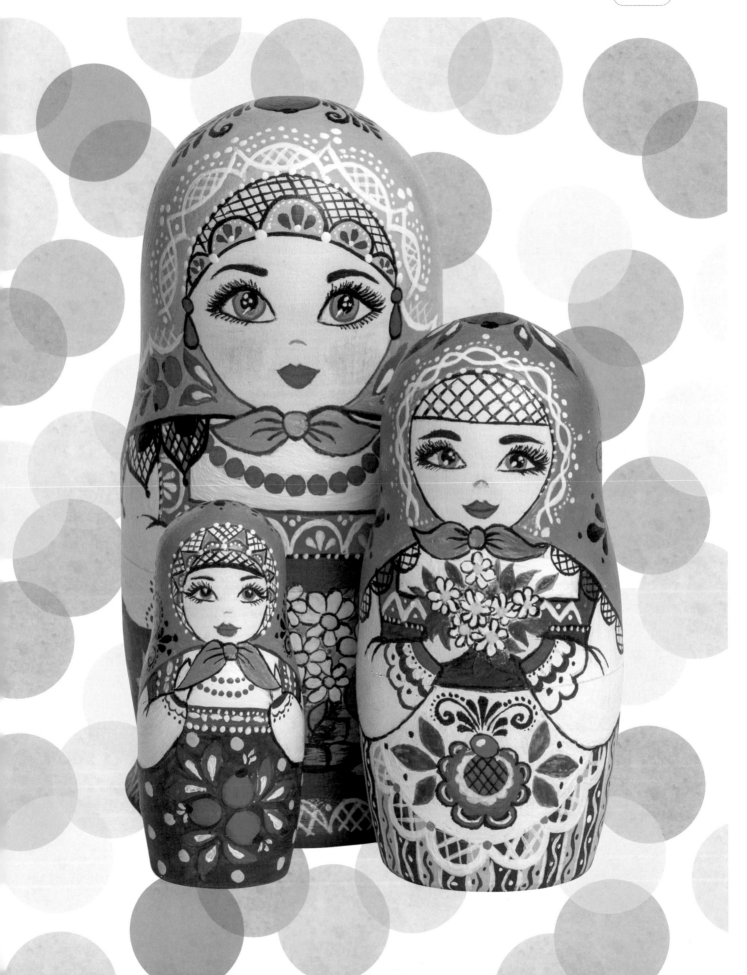

마트료시카는 커다란 목각 인형 속에 작은 인형이 겹겹이 들어 있는 다산을 기원하는 러시아 인형입니다. 화려한 무늬와 겹겹이 들어 있는 인형을 꺼내는 재미가 있습니다. 인형마다 조금씩 다른 모양과 색깔, 6개 이상의 인형이 들어 있는 것이 특징입니다. 많은 사람이 마트료시카를 러시아 전통 인형으로 알고 있지만, 일본의 목각 인형을 원형으로 1891년경 만들어졌다고 합니다.

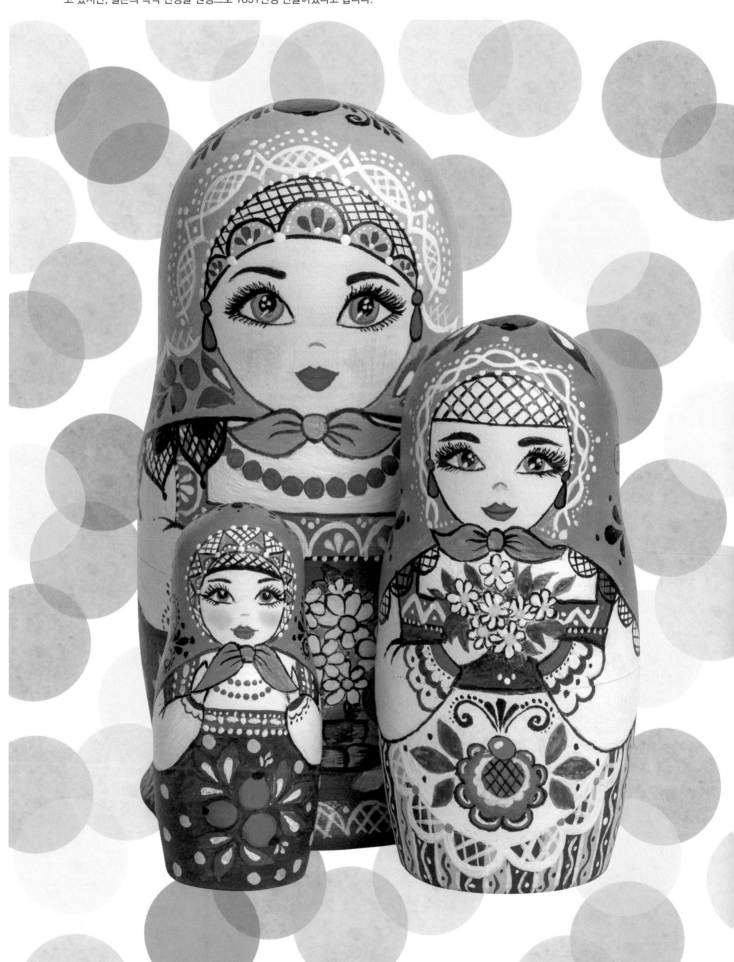

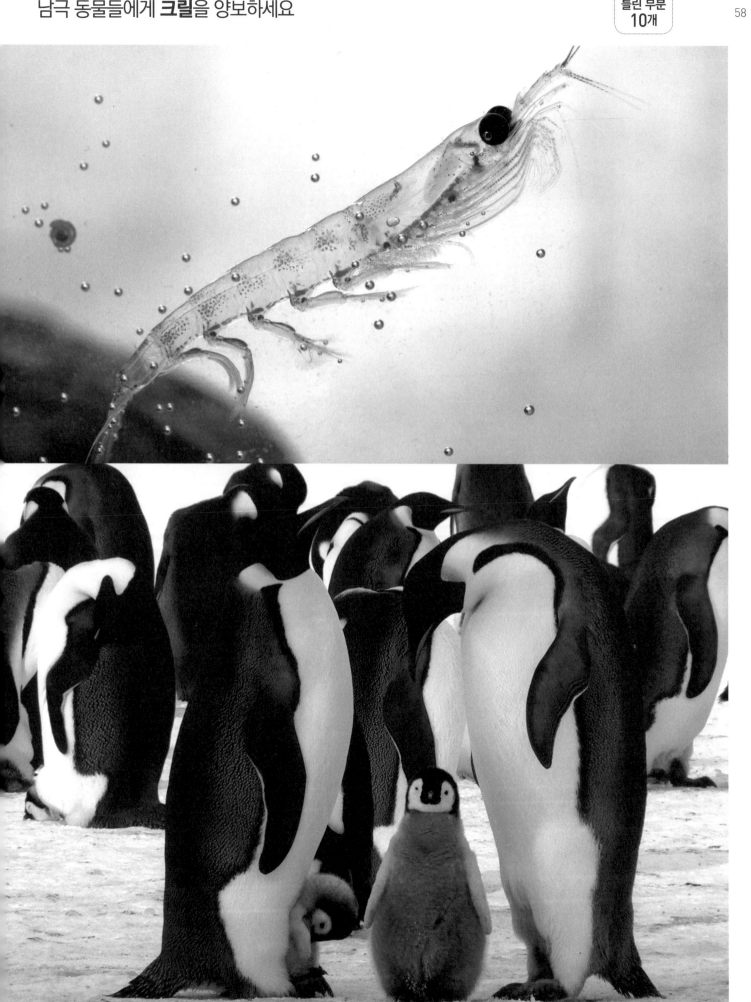

흔히 새우로 알고 있는 크릴은 생김새 때문에 크릴새우라고 부르지만, 전혀 다른 종입니다. 크릴은 먹이사슬의 최하위에 있어 남극 동물들에게 특히 중요한데 최근 크릴의 감소는 남극 동물들을 힘들게 합니다. 그 원인은 환경 변화도 있지만 무자비한 크릴 포획도 한몫합니다. 안타깝게도 우리나라는 크릴 최대 포획국이라는 불명예를 가지고 있습니다. 남극 동물들을 위해선 적극적인 환경 보호와 현명한 소비가 절실하게 필요합니다.

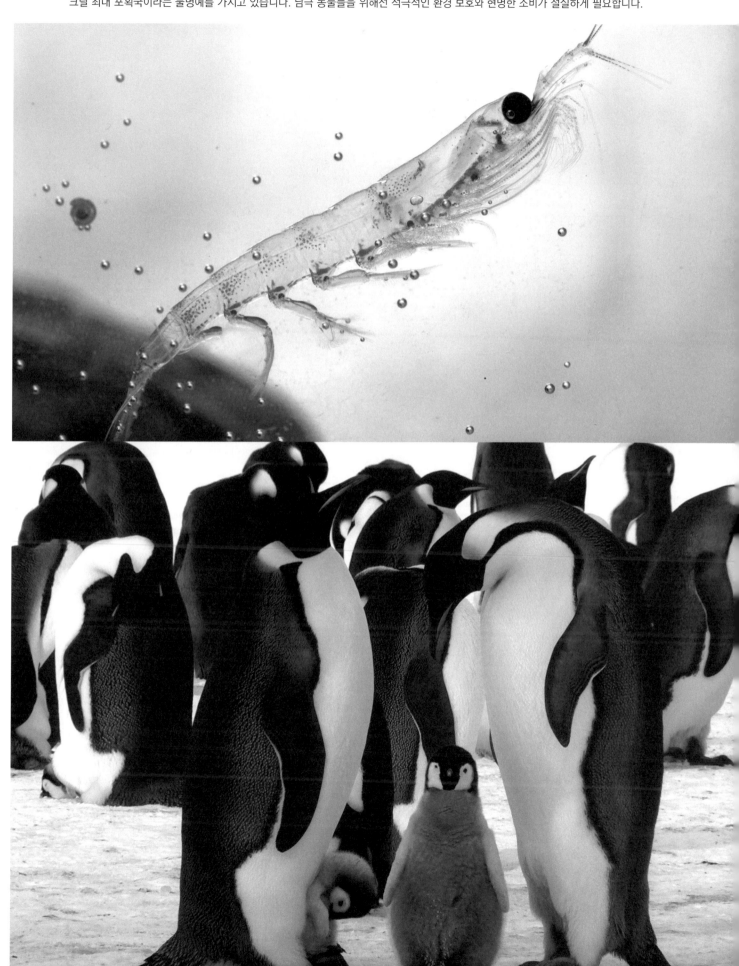

★ 덩치 큰 소심쟁이 개복치 6~7p
틀린 부분 : 10개

★ 왕비의 피자 마르게리타 8~9p
틀린 부분 : 15개

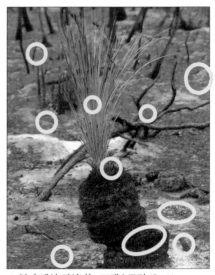

★ 불 속에서 피어나는 그래스트리 10~11p
틀린 부분 : 10개

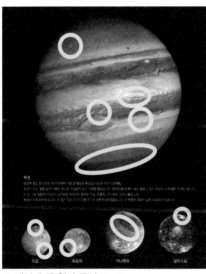

★ 태양계 큰 형님 목성 12~13p
틀린 부분 : 10개

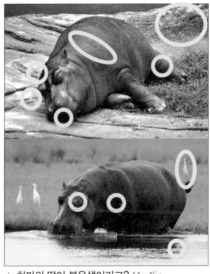

★ 하마의 땀이 붉은색이라고? 14~15p
틀린 부분 : 10개

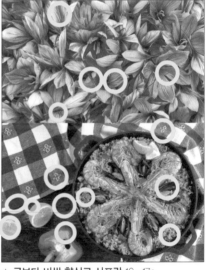

★ 금보다 비싼 향신료 사프란 16~17p
틀린 부분 : 15개

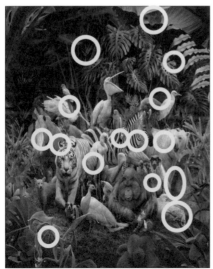

★ 얼룩무늬의 비밀 얼룩말 18~19p
틀린 부분 : 15개

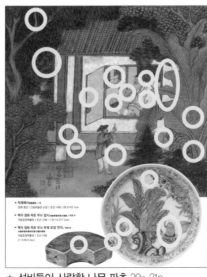

★ 선비들이 사랑한 나무 파초 20~21p
틀린 부분 : 20개

★ 틀린 하나를 찾아라! ① 22p

★ 틀린 하나를 찾아라! ② 23p

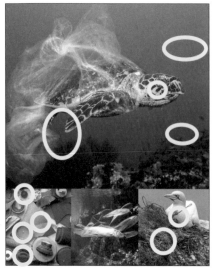

★ 바다로 간 플라스틱 24~25p
틀린 부분 : 10개

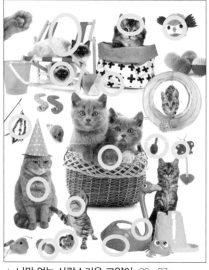

★ 나만 없는 사랑스러운 고양이 26~27p
틀린 부분 : 15개

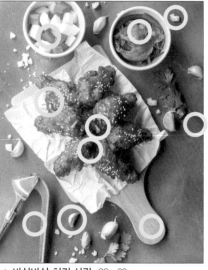

★ 바삭바삭 치킨 사랑 28~29p
틀린 부분 : 10개

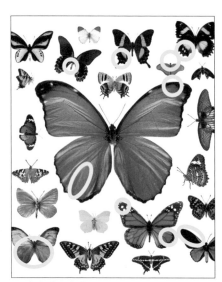

★ 파란 날개의 비밀 모르포나비 30~31p
틀린 부분 : 10개

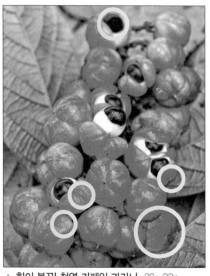

★ 힘이 불끈! 천연 카페인 과라나 32~33p
틀린 부분 : 5개

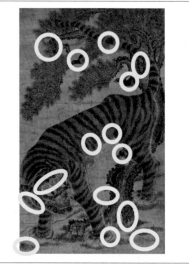

★ 호랑이와 까치 그림을 선물하세요! 까치호랑이
34~35p 틀린 부분 : 15개

★ 부활한 화석 식물 메타세쿼이아 36~37p
틀린 부분 : 10개

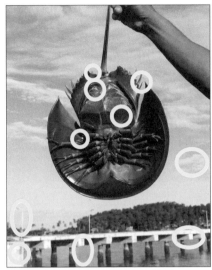

★ 파란피의 비극 투구게 38~39p
틀린 부분 : 10개

★ 틀린 하나를 찾아라! ③ 40p

★ 틀린 하나를 찾아라! ④ 41p

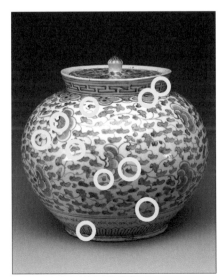

★ 쪽빛의 아름다움 청화 백자 42~43p
틀린 부분 : 10개

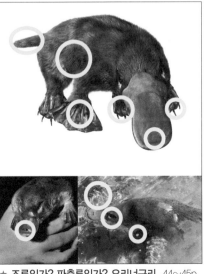

★ 조류인가? 파충류인가? 오리너구리 44~45p
틀린 부분 : 10개

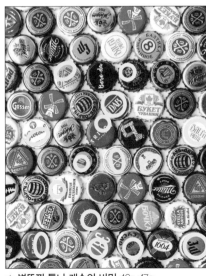

★ 병뚜껑 톱니 개수의 비밀 46~47p
틀린 부분 : 15개

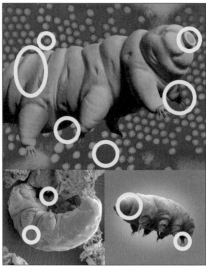

★ 끈질긴 생명력 물곰(곰벌레) 48~49p
틀린 부분 : 10개

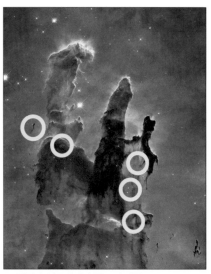

★ 별들의 인큐베이터 창조의 기둥 50~51p
틀린 부분 : 5개

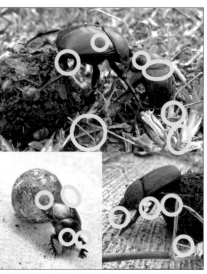

★ 현상수배 곤충 소똥구리 52~53p
틀린 부분 : 15개

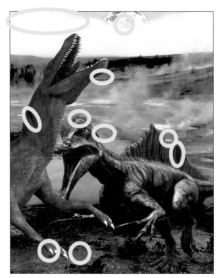

★ 공룡은 억울해 54~55p
틀린 부분 : 10개

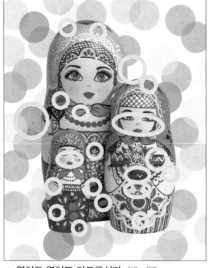

★ 열어도 열어도 마트료시카 56~57p
틀린 부분 : 20개

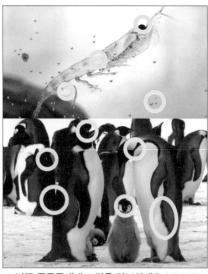

★ 남극 동물들에게 크릴을 양보하세요 58~59p
틀린 부분 : 10개

★ 틀린 하나를 찾아라! ⑤ 60p